FANTASTIC ALPHABETS

by Jean Larcher 1947-

DOVER PUBLICATIONS, INC.

NEW YORK

DOVER *Pictorial Archive* SERIES

International Standard Book Number: 0-486-23412-6
Library of Congress Catalog Card Number: 76-24153
Manufactured in the United States of America
Dover Publications, Inc.
180 Varick Street
New York, N.Y. 10014

AVANT-PROPOS

Ce livre était une nécessité. La typographie depuis les années 60 a beaucoup évolué, grâce notamment aux techniques de photocomposition et aux lettres-transferts. Cependant, de très nombreux créateurs de caractères, fabricants et publicitaires qui manient et utilisent la typographie demeurent en général d'un conformisme navrant, le manque d'imagination typographique ayant pour principal alibi la soi-disante lisibilité—alors que la création de caractères est pleine d'inventions et de ressources. Je dois remercier les Editions Dover de m'avoir donné l'occasion d'exprimer l'engouement que j'ai pour la lettre; d'autant plus que les deux précédents ouvrages qui me furent confiés furent les révélateurs de ce que j'allais faire dans celui-ci.

De formation typographique classique, ayant composé et respiré du plomb pendant trois ans à la Chambre de Commerce de Paris, je devais quelques années plus tard m'intéresser à la création d'alphabets destinés au phototitrage; j'ai notamment créé et dessiné quelques 28 alphabets pour Hollenstein à Paris.

Durant cet ouvrage j'ai abordé la lettre suivant une approche sémantique sur des thèmes spécifiques. Je considère que la typographie, lorsqu'elle est bien conçue, peut se suffire à elle-même et servir d'illustration au message qu'elle véhicule. Naturellement beaucoup de "vrais" typographes et de professionnels méprisent en général ce point de vue, ou tout du moins ne daignent pas faire l'effort d'imagination nécessaire pour se rendre compte que la typographie peut être à la fois utilitaire et attrayante. Une carence évidente à ce niveau est à combler à l'école, dans la publicité et auprès du public. Combien de professionnels, d'enseignants, de responsables en communication ignorent tout de la typographie et du graphisme en général. Tout le monde en parle dans les milieux intéressés, mais il suffit de feuilleter les journaux, regarder les affiches ou les génériques de télévision ou de cinéma pour s'apercevoir que les responsables ne s'en préoccupent jamais.

Face à une rationalisation des codes alphabétiques programmés par les ordinateurs ou la vidéo qui nous assailleront dans l'avenir, ce livre, je l'espère, excitera l'émulation de l'étudiant, du professionnel, de l'enseignant, pour concevoir une typographie un peu plus intrigante, suggestive ou tout simplement amusante.

Ce livre ouvre les portes à l'imagination, à la transformation, à la création. La typographie que je préconise aujourd'hui et pour l'avenir, après avoir fait abstraction de tous les aphorismes qui sont encore tenaces parmi les professionnels, se veut avant tout belle, évolutive et sans préjugés. C'est l'unique moyen de préserver l'imagination créatrice du designer qui voit son métier se modifier chaque jour.

FOREWORD

This book was a necessity. Since the Sixties typography has changed greatly, especially because of photocomposition and transfer-lettering techniques. And yet many type designers, manufacturers and advertisers who handle and make use of typography have generally remained in a state of distressing conformity. The principal excuse for this lack of imagination in typography is so-called legibility— whereas the creation of typefaces is full of inventiveness and resourcefulness. I am grateful to Dover Publications for giving me the opportunity to express my passion for lettering; especially since my last two books published by them pointed the way for what I was to do in this one.

My training in typography was classical; for three years I breathed printing-office air as a compositor for the Paris Chamber of Commerce. A few years later I became interested in designing alphabets for photolettering; my chief contribution in this area has been some 28 alphabets created and drawn for the firm of Hollenstein in Paris.

While working on the present book, I followed a semantic approach to the letters, making use of specific themes. I believe that when typography is well conceived it can be a self-sufficient illustration of the message it bears. Naturally, many "genuine" type designers and people in the trade scorn this point of view in general, or at least do not deign to make the imaginative effort necessary for the realization that typography can be useful and attractive at the same time. There is an obvious deficiency at this level, which should be attended to in school, in advertising and among the public. Too many professional users of type, instructors and managerial people in the field of communications are totally ignorant of typography and graphic matters in general. Everyone talks about it in trade circles, but one need only leaf through the newspapers and look at posters and the credit titling on television or in the movies to become aware that the people at the decision-making level never concern themselves with it.

Taking into account the rationalization of alphabetic codes, as programmed by computers or video, that will assail us in the future, I hope that this book will put students, instructors and people in the trade on their mettle, and encourage them to conceive typography that is a little more intriguing, evocative or merely entertaining.

This book opens the door to imagination, transformation, creation. The typography I advocate today and for the future disregards the outmoded tenets that the people in the business still cling to, and aspires to beauty, adaptability and freedom from prejudices. It is the only way to save the creative imagination of the designer who sees his craft changing with every passing day.

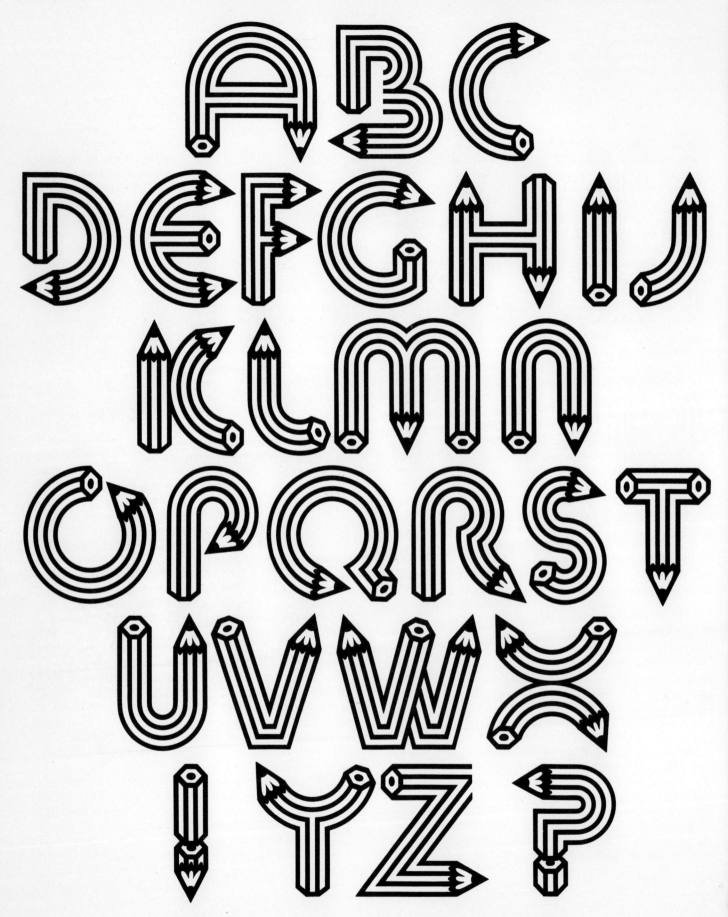

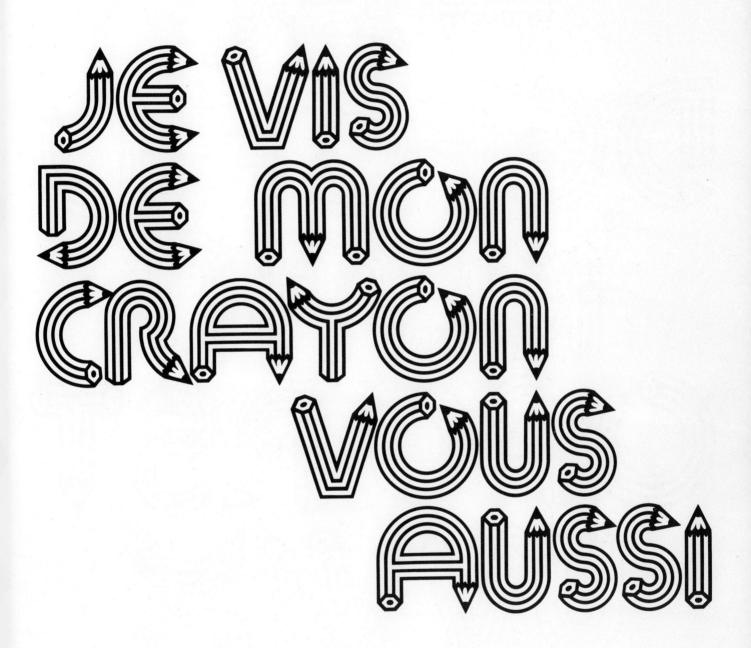

JE VIS
DE MON
CRAYON
VOUS
AUSSI

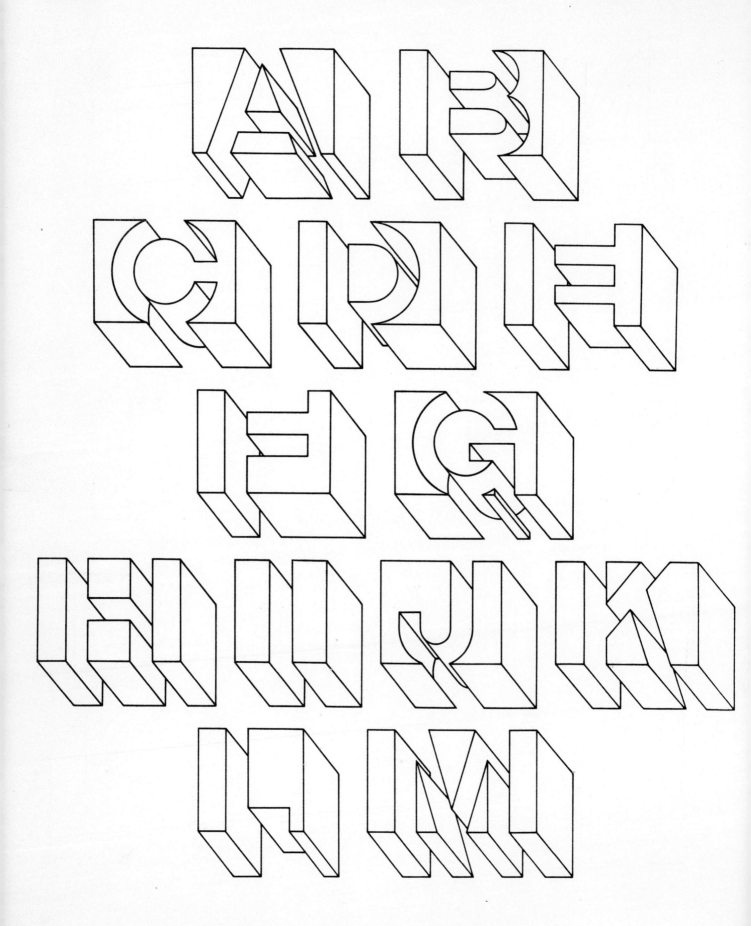

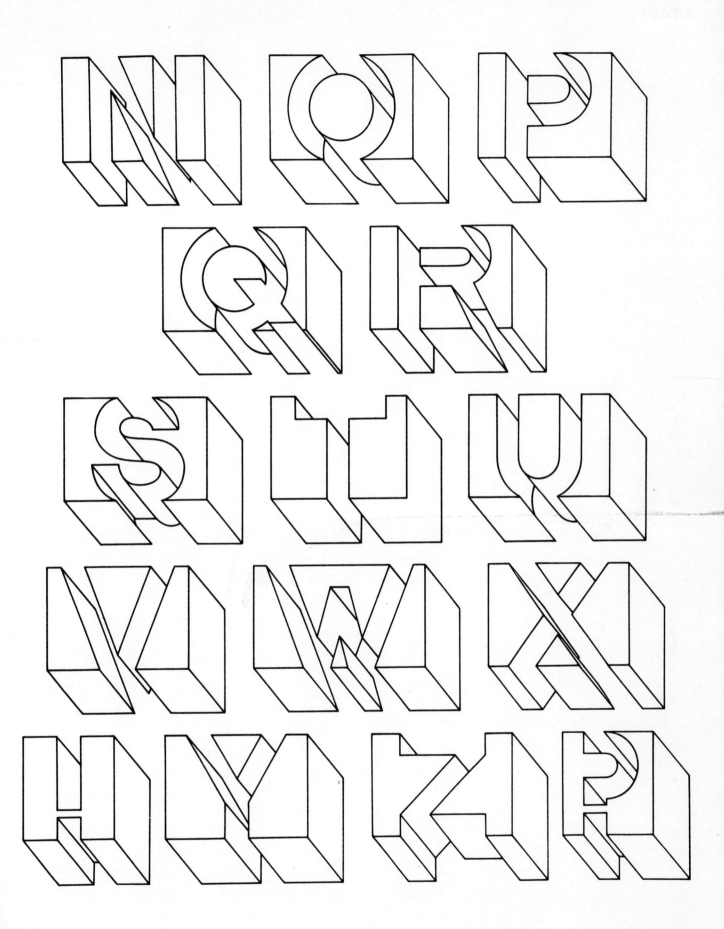

9

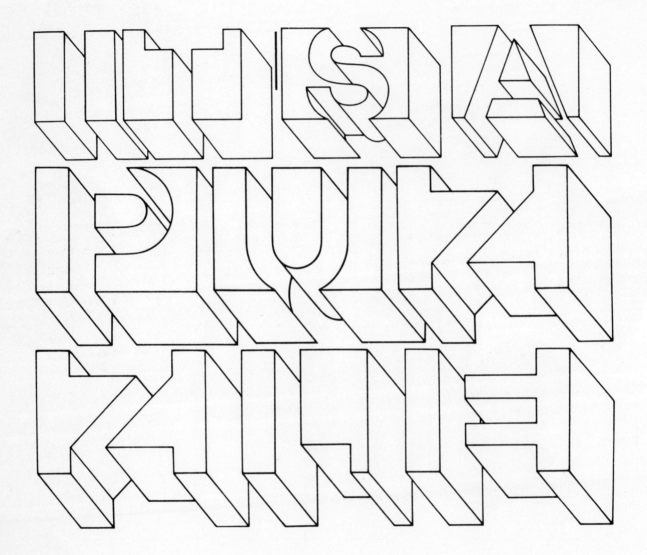

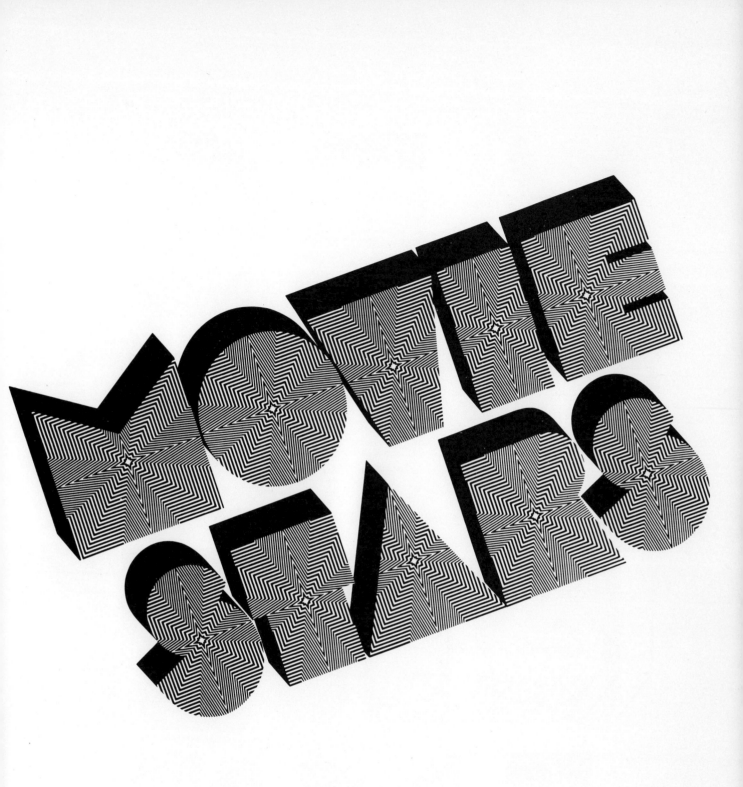

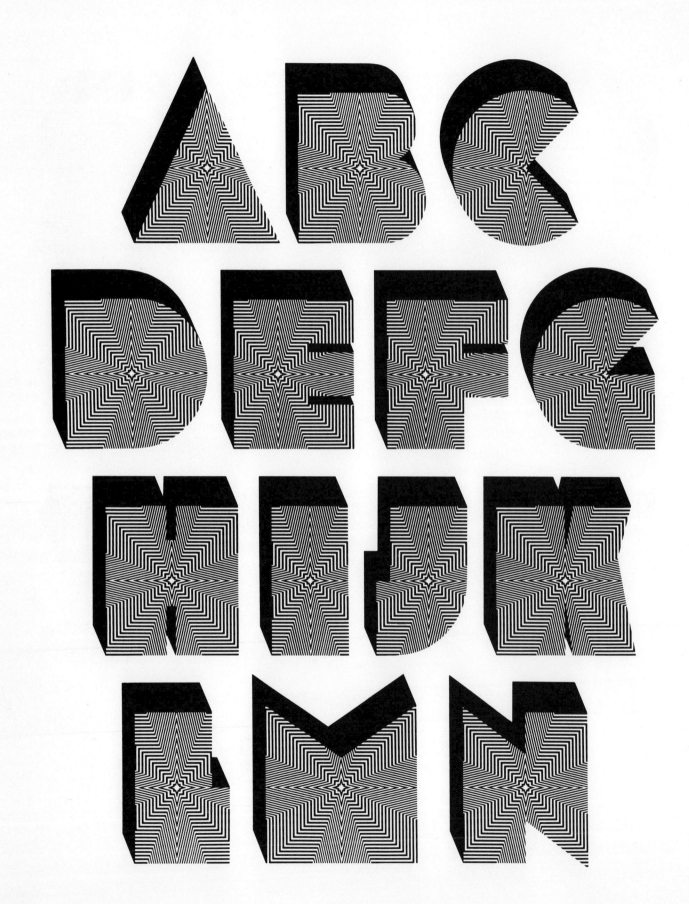

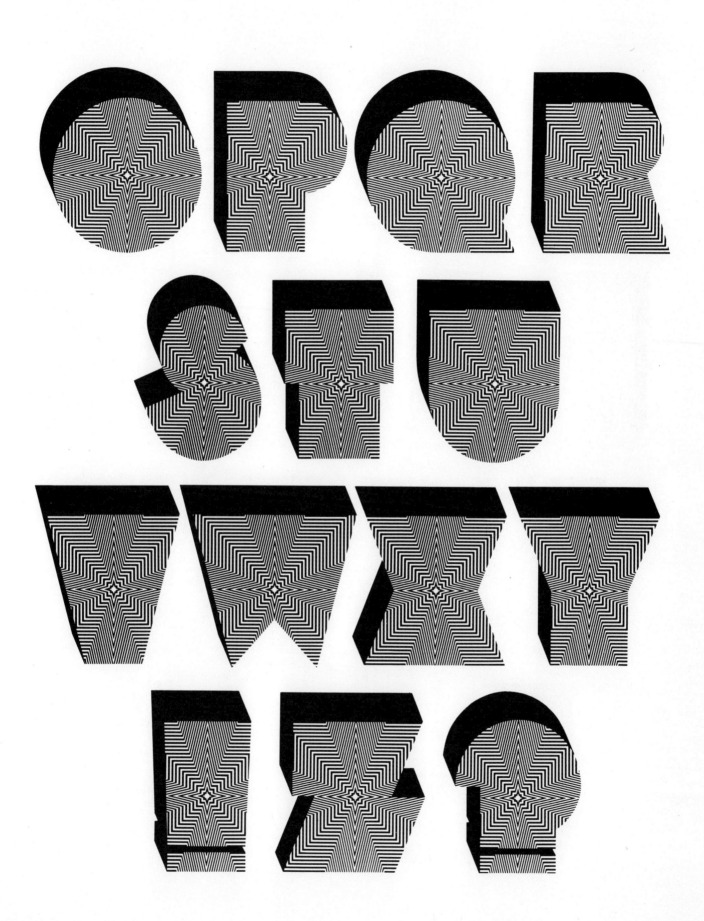

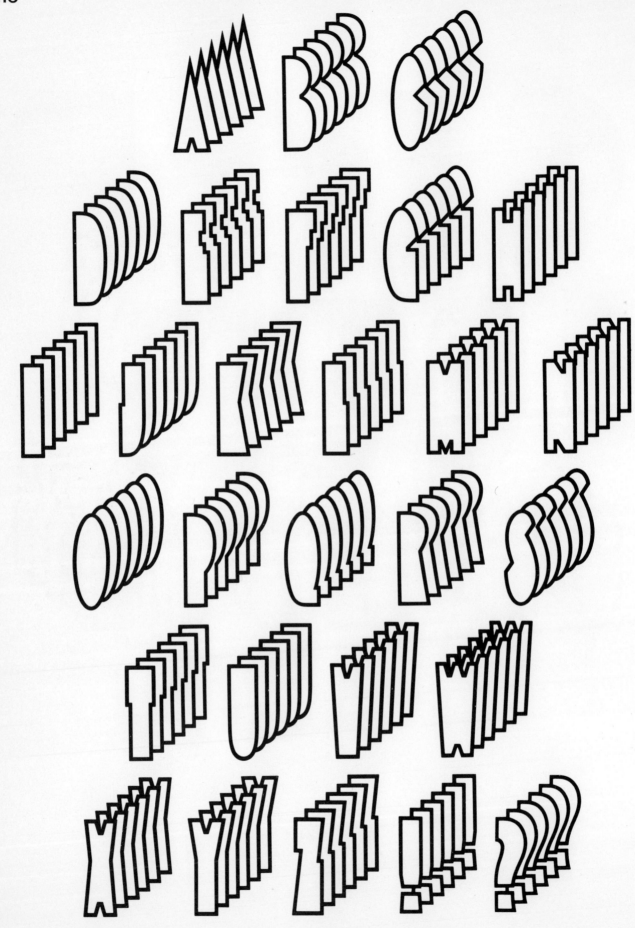

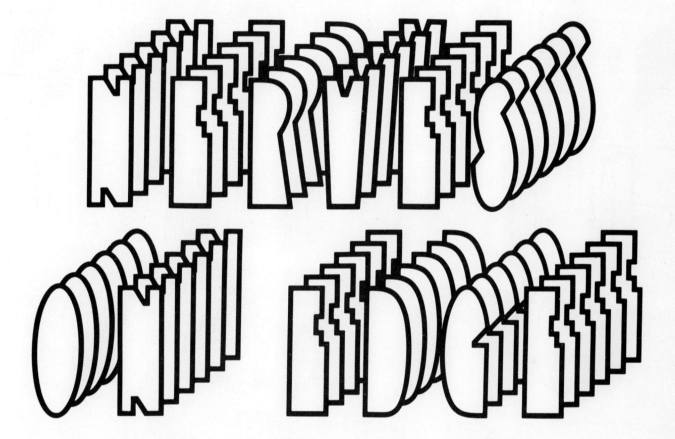

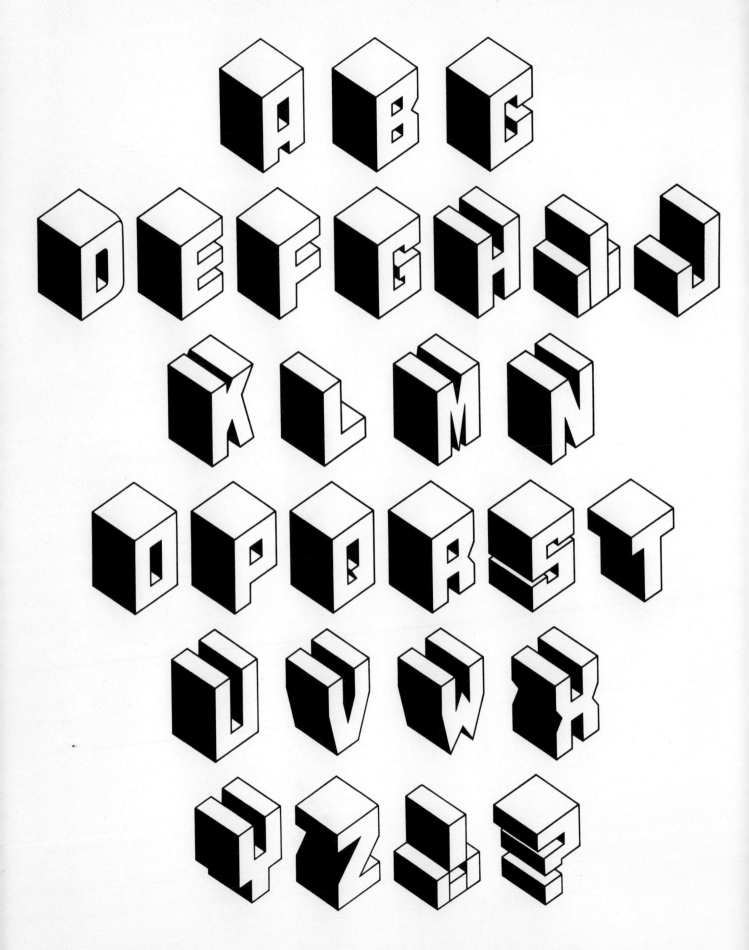

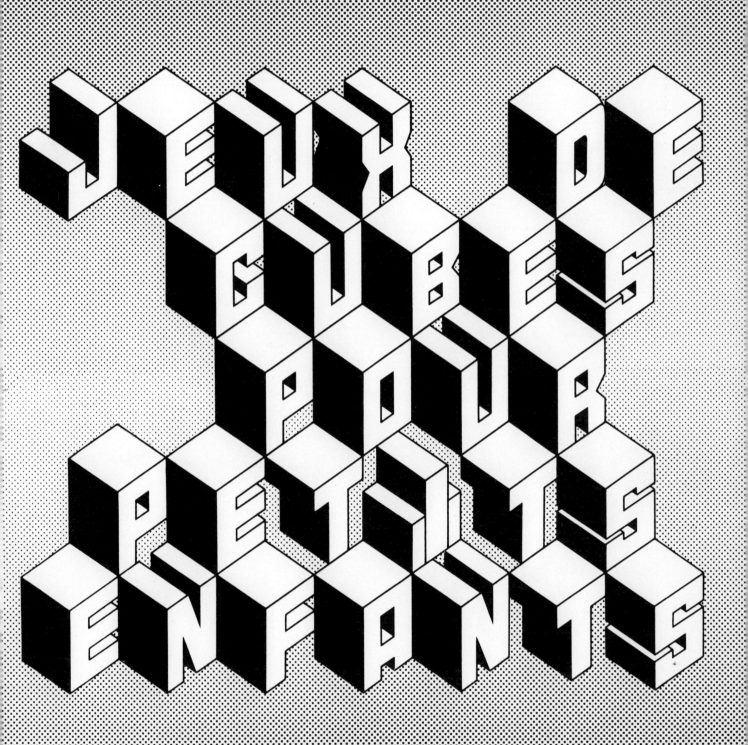

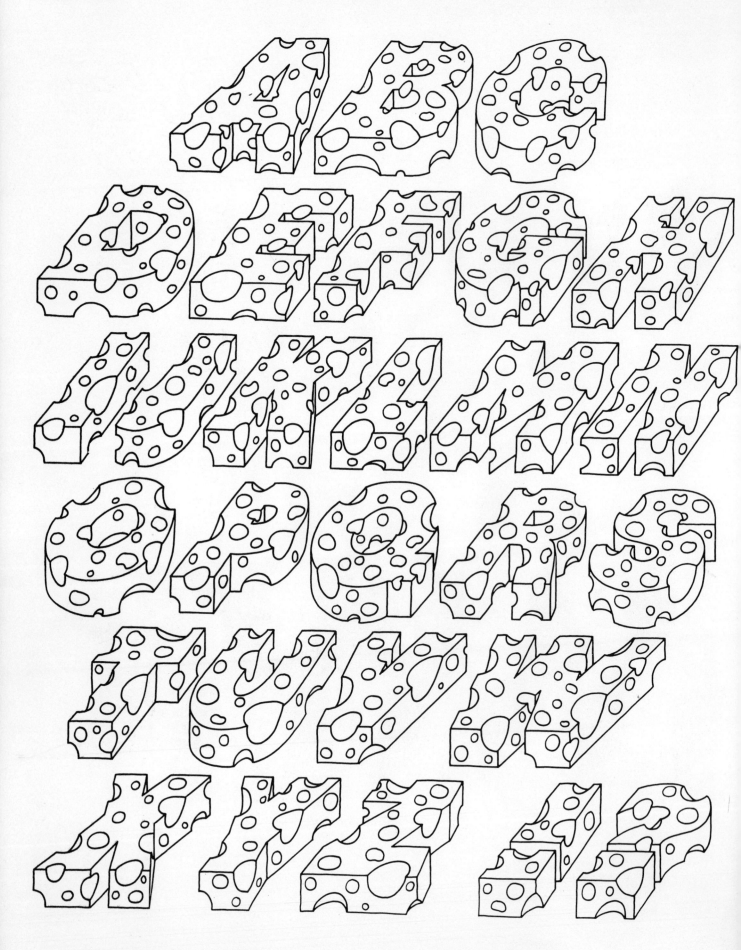

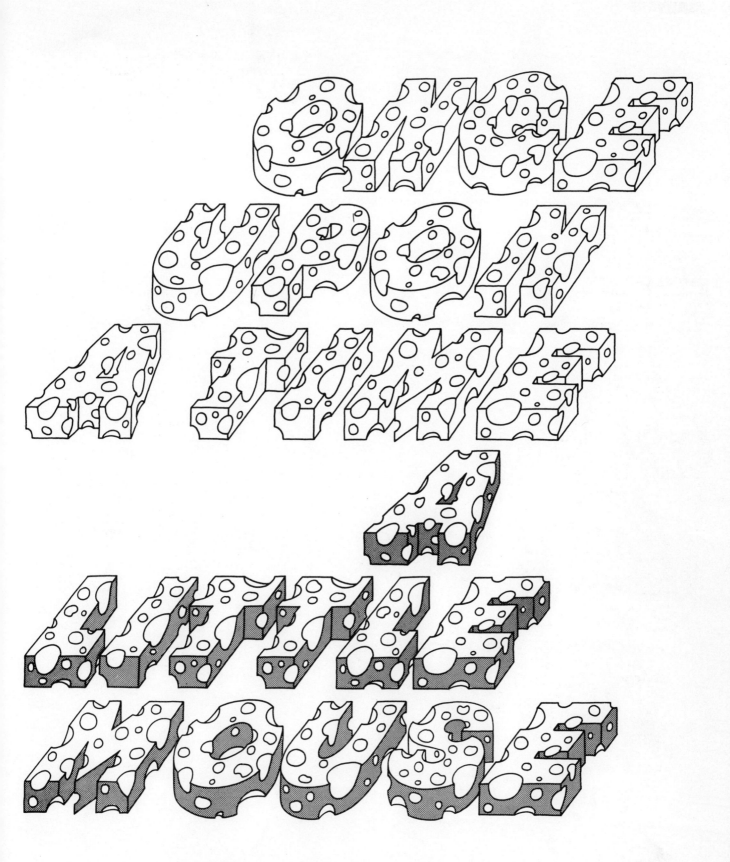

ONCE UPON A TIME A LITTLE MOUSE

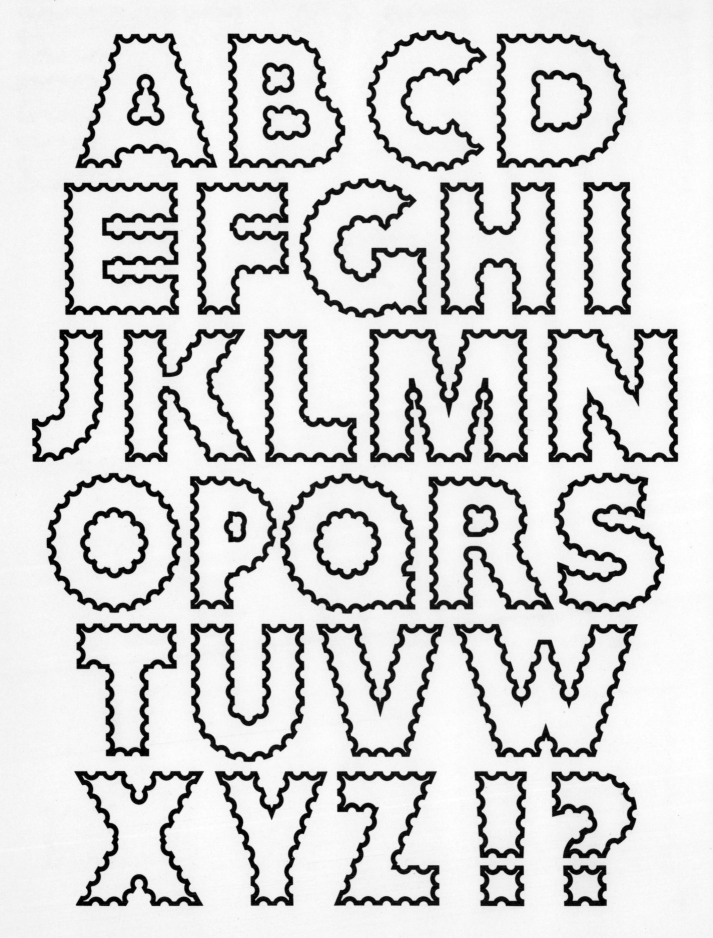

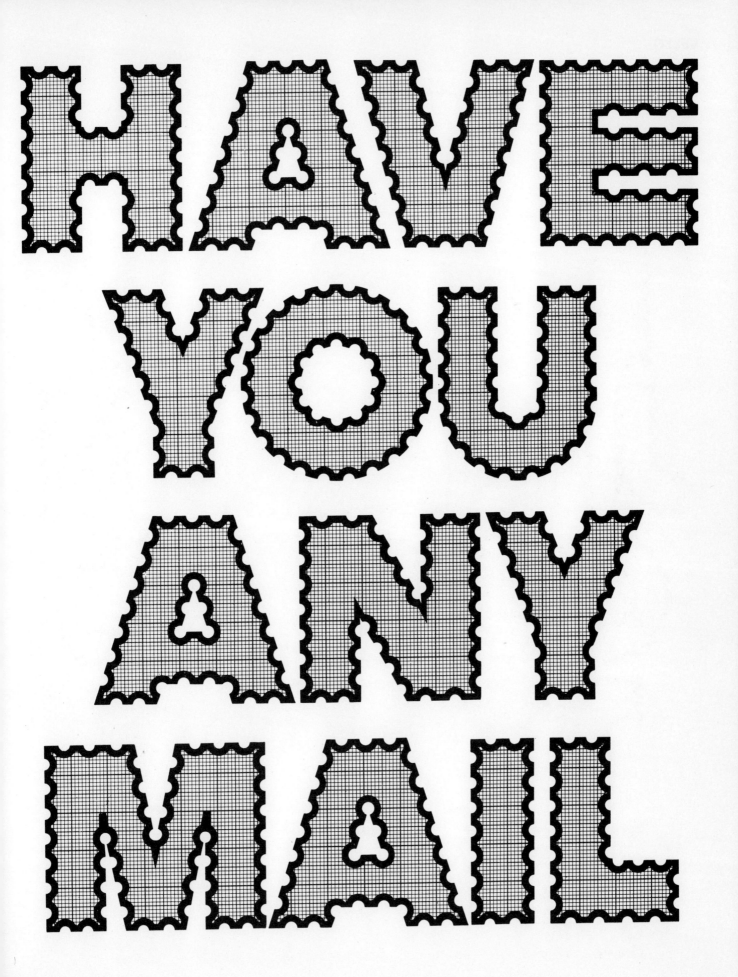

GAZON

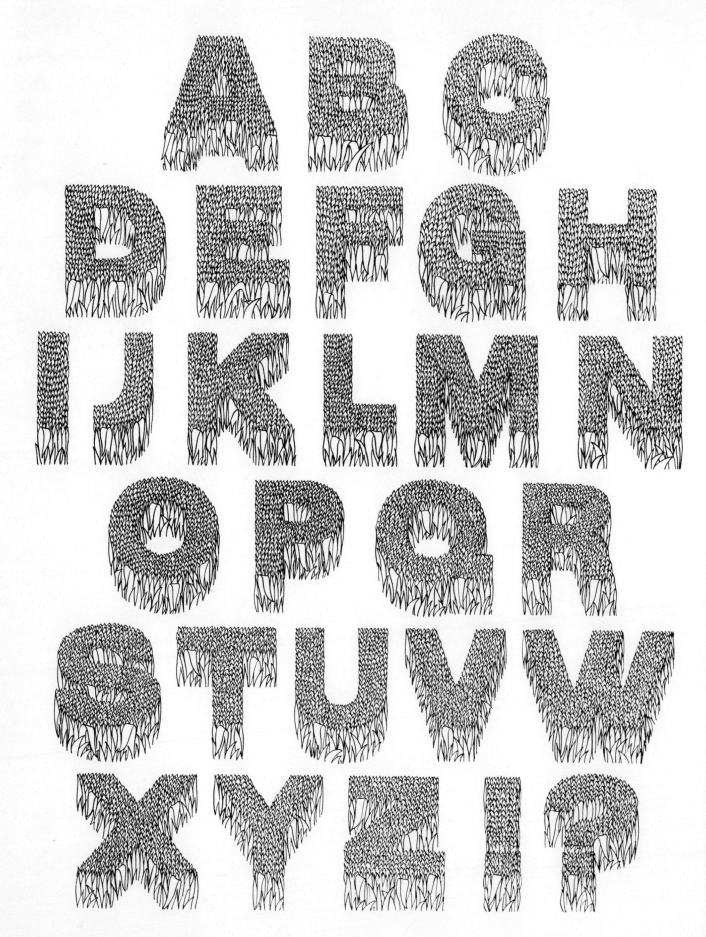

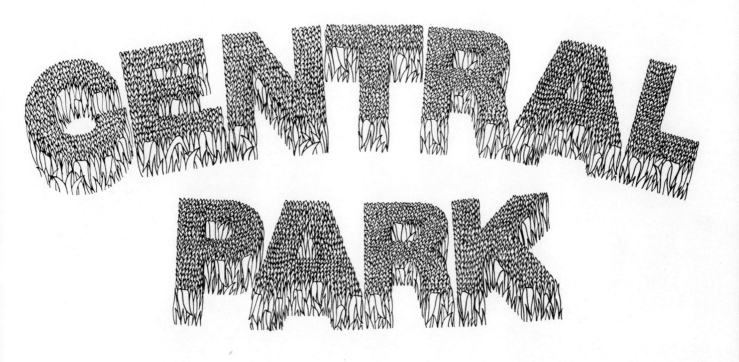

CENTRAL PARK

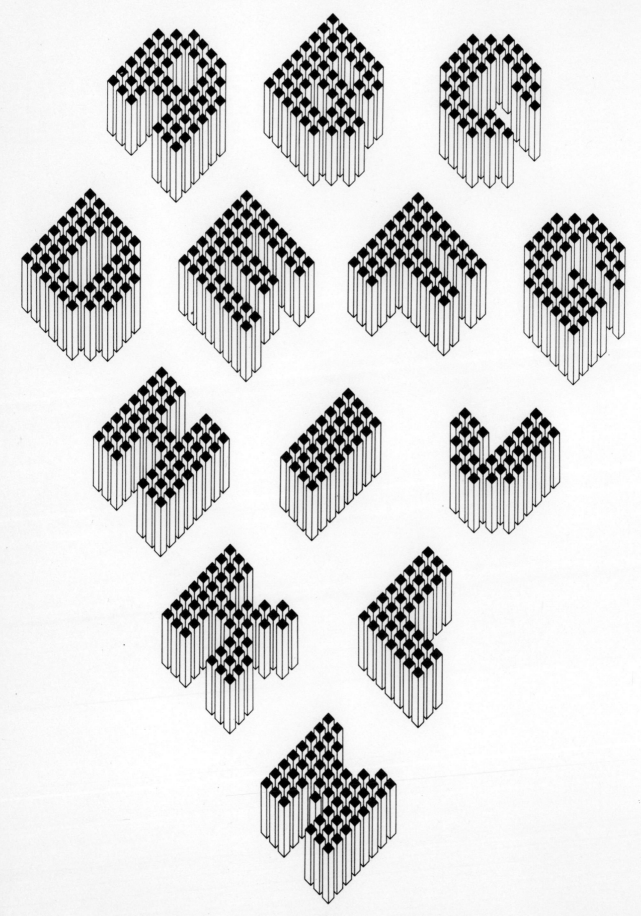

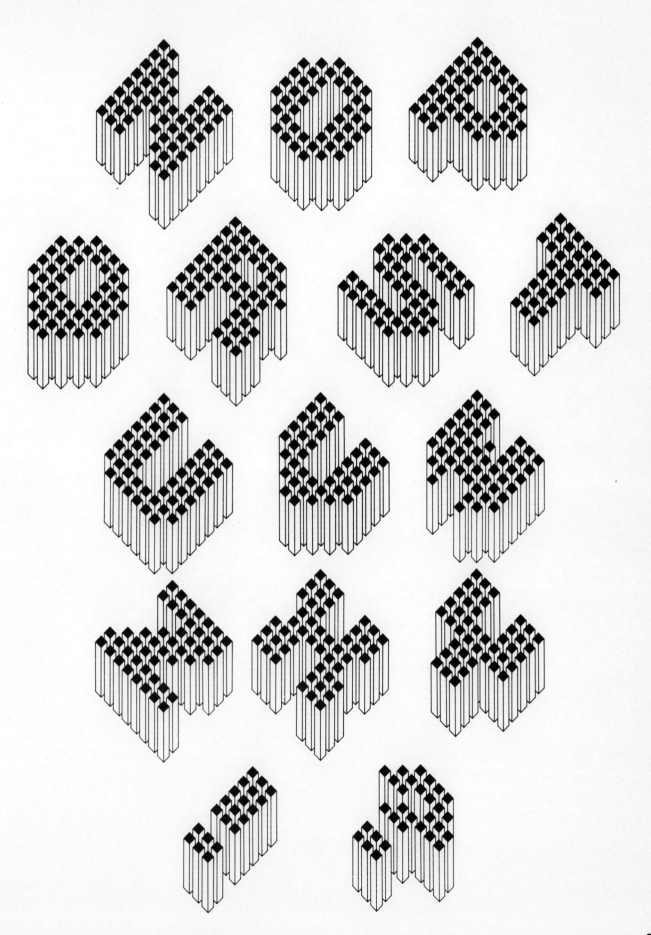

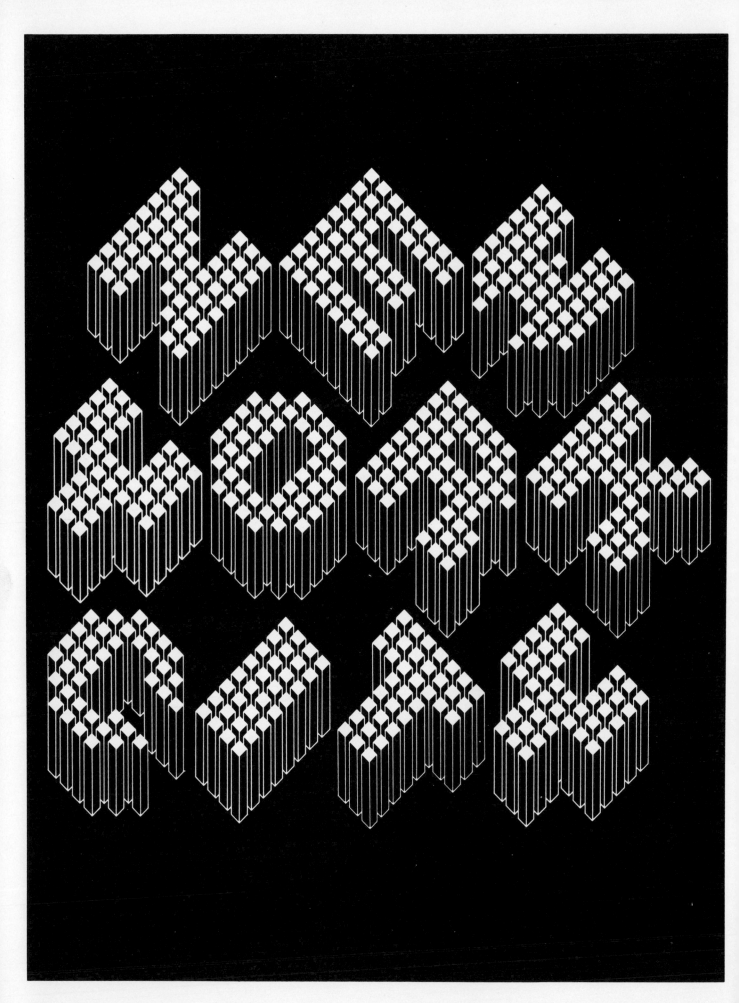

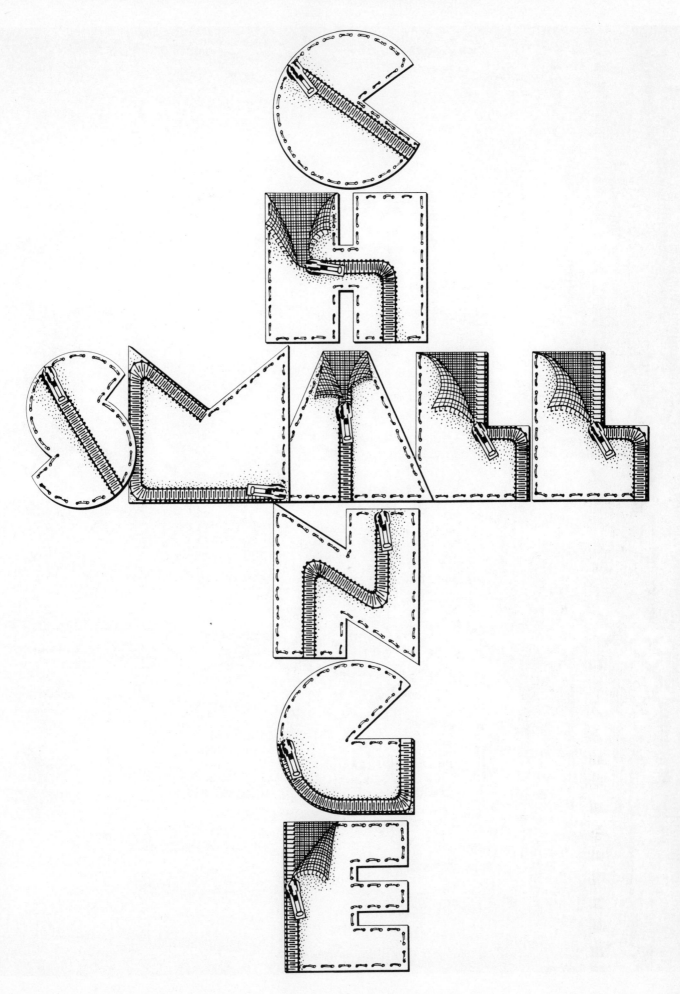

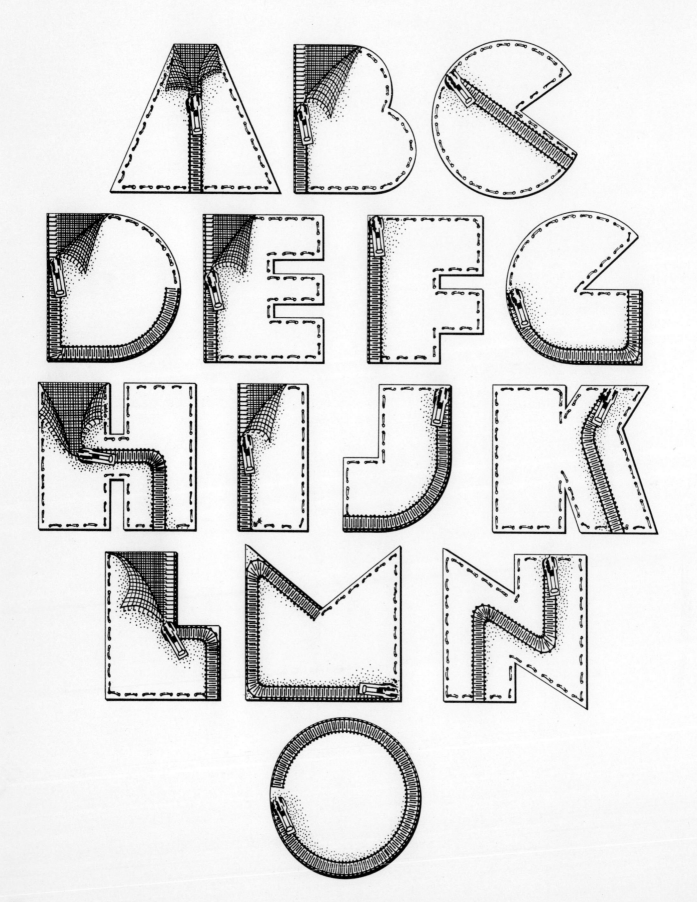

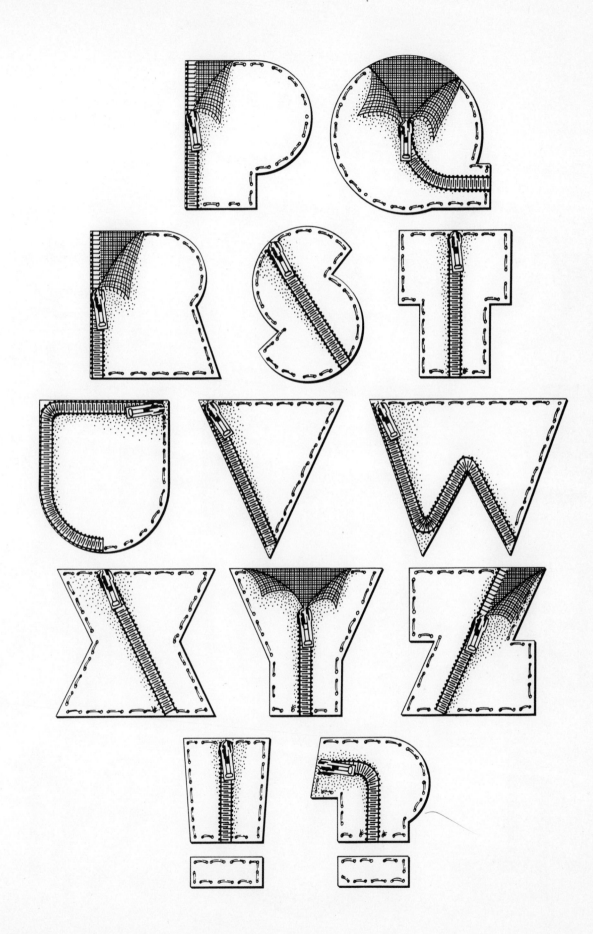

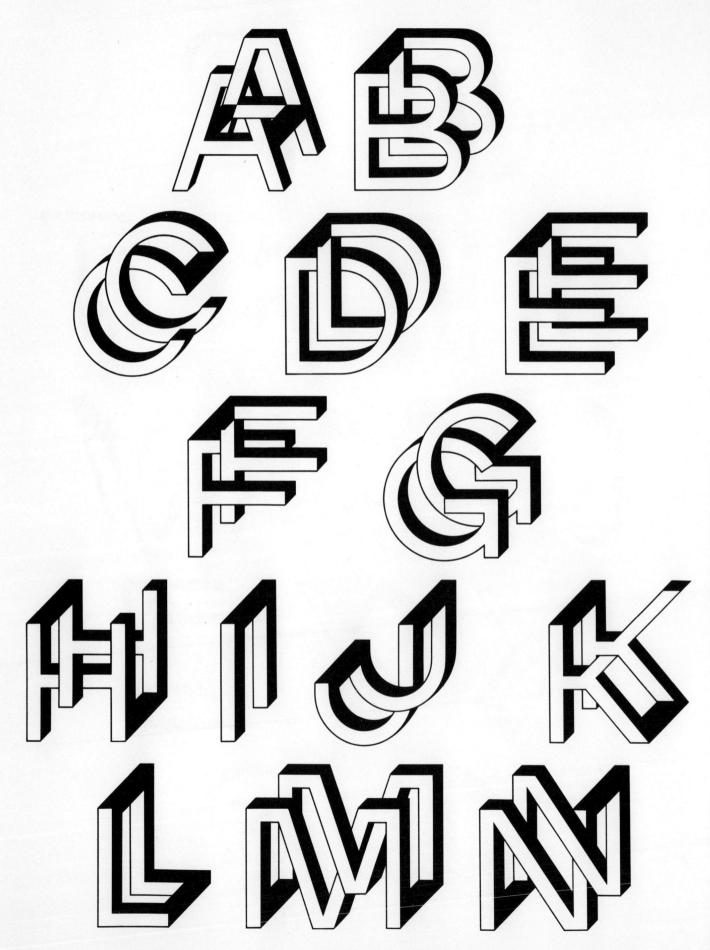

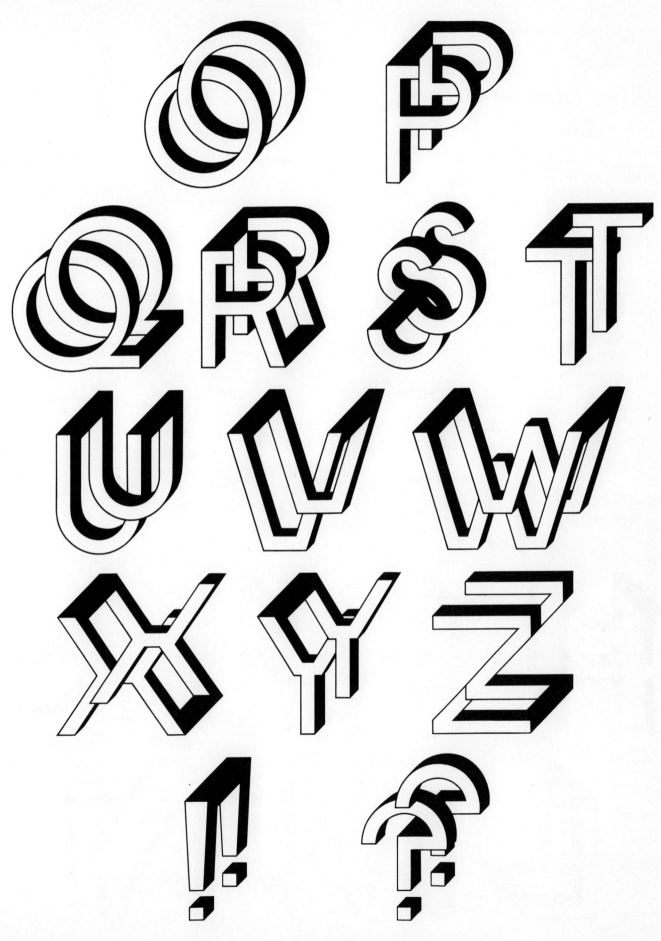

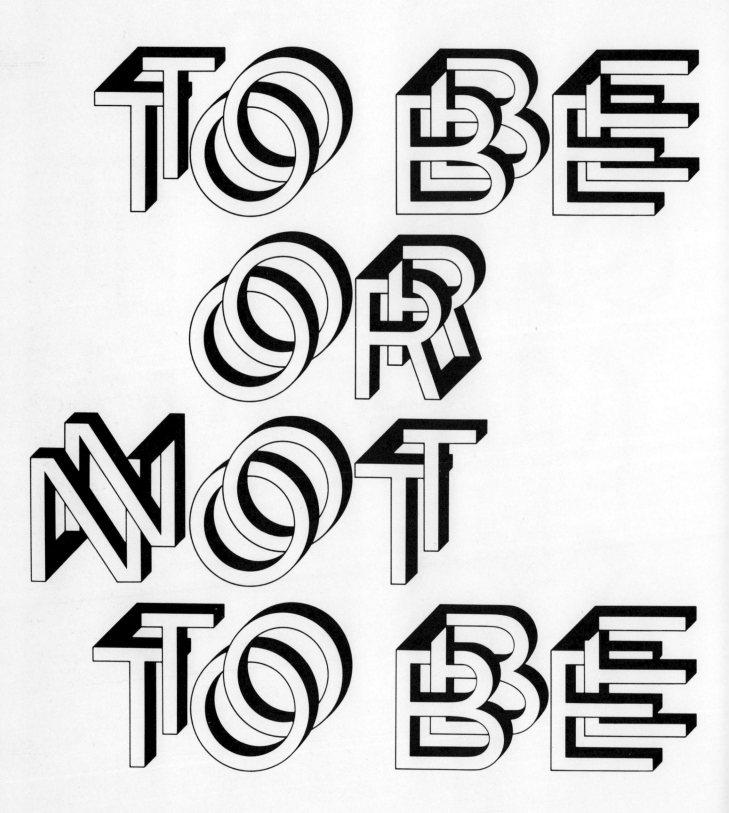

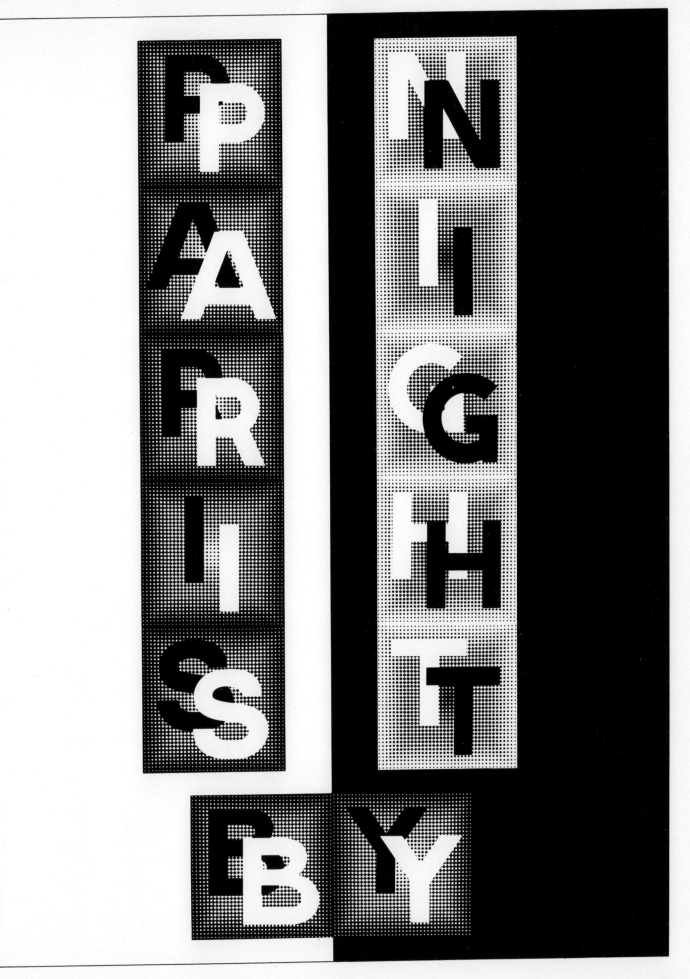

PARIS NIGHTS BY

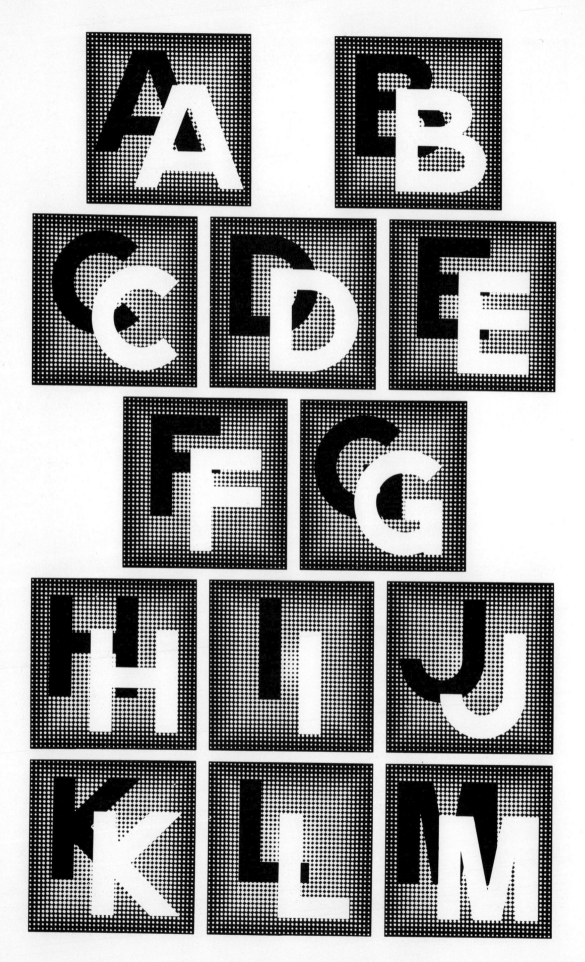

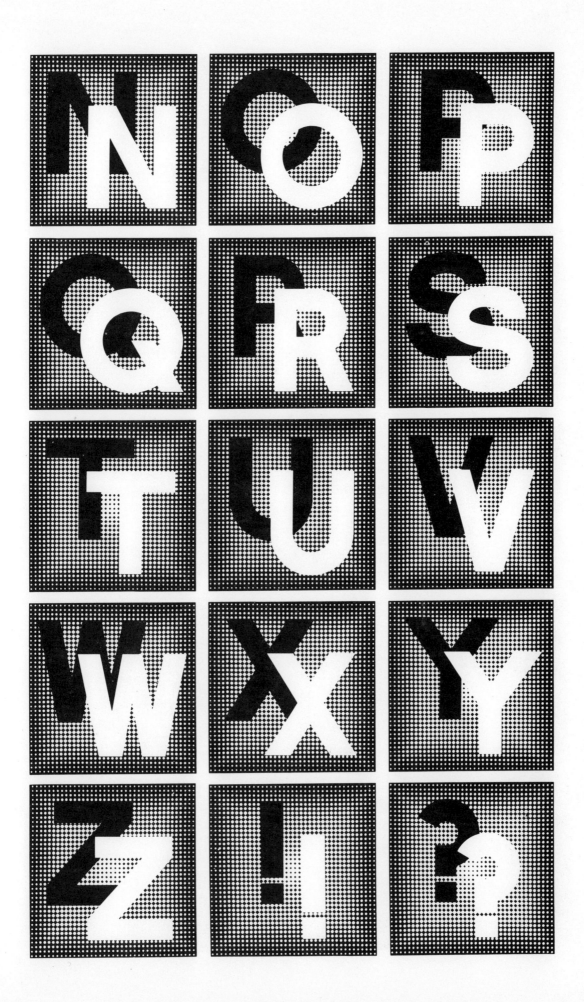

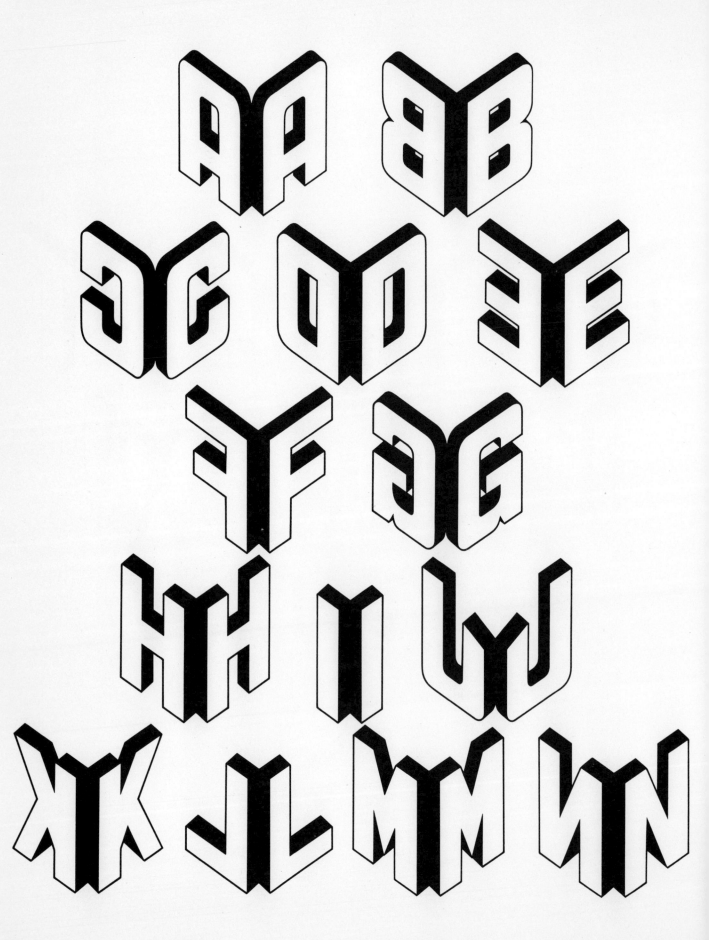

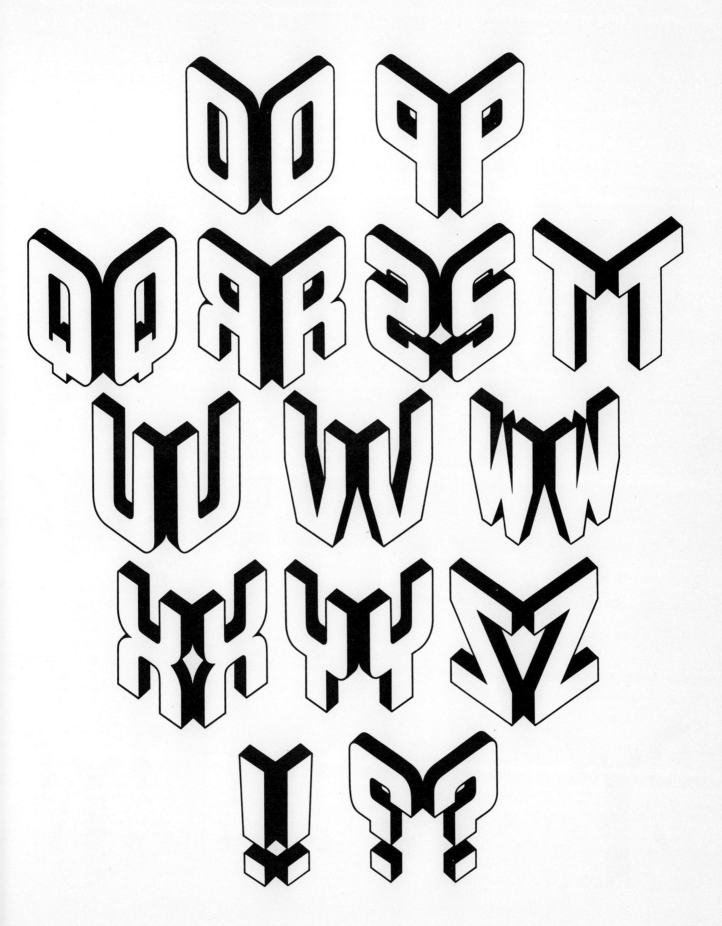

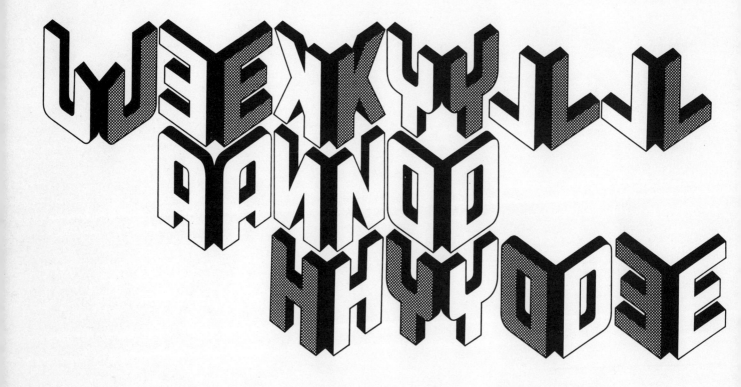

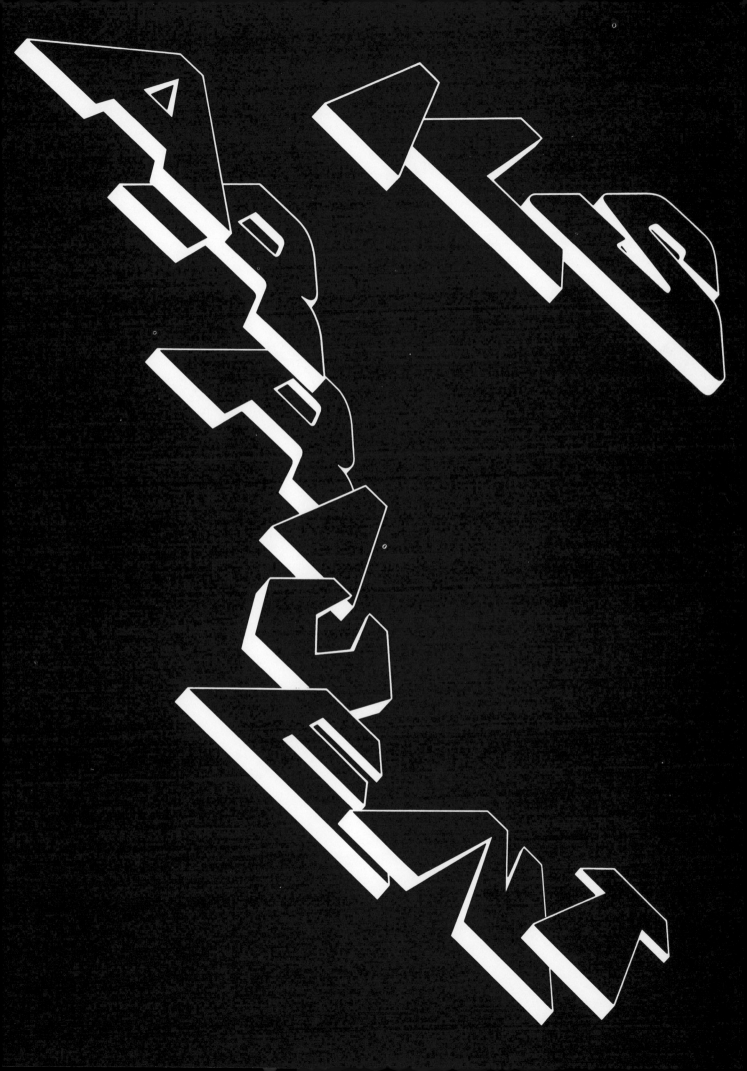

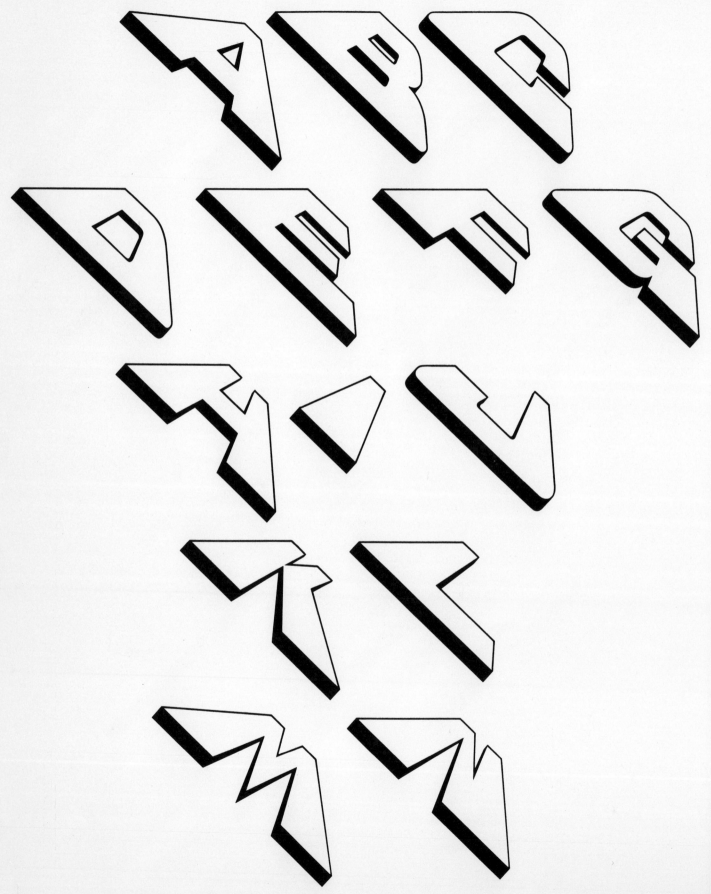

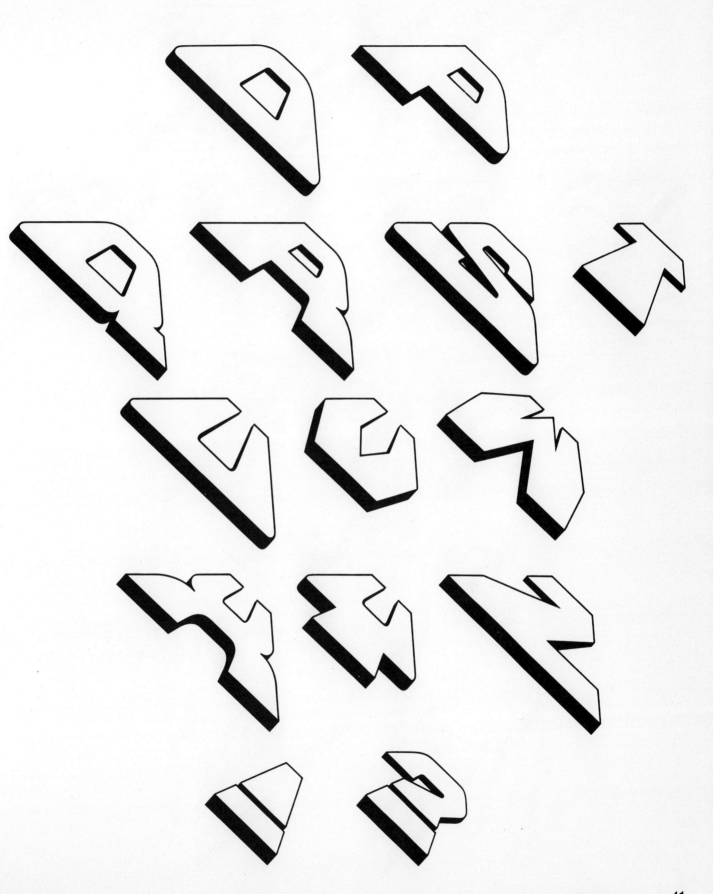

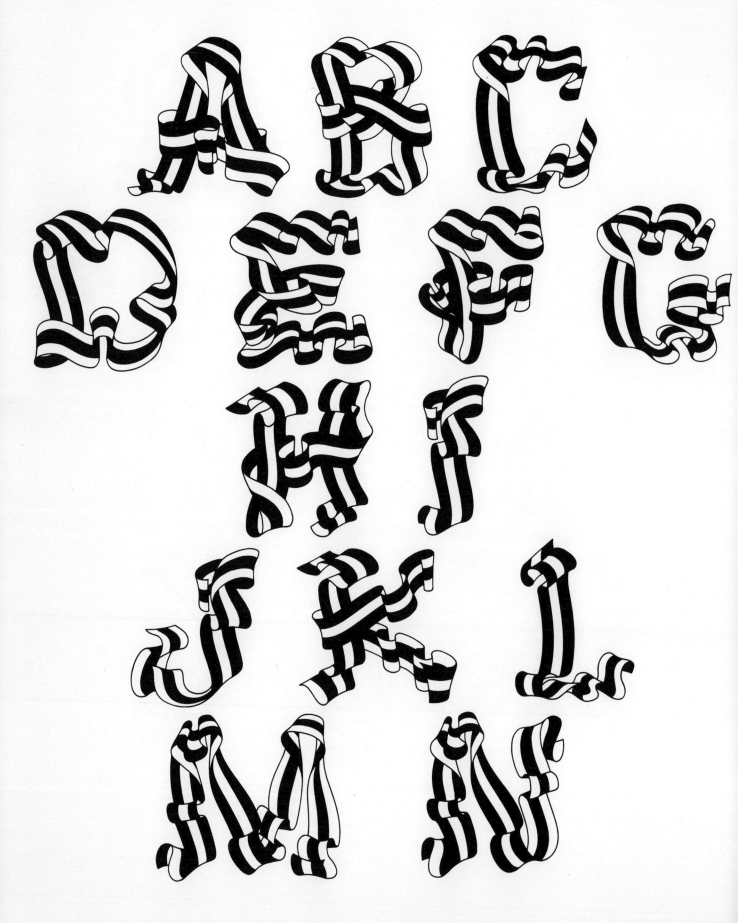

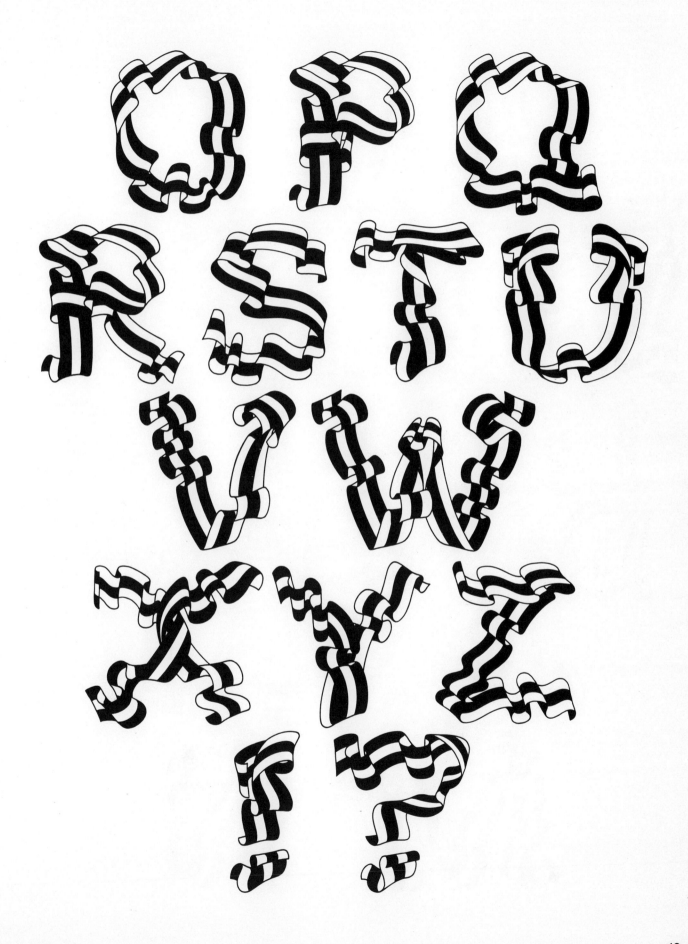

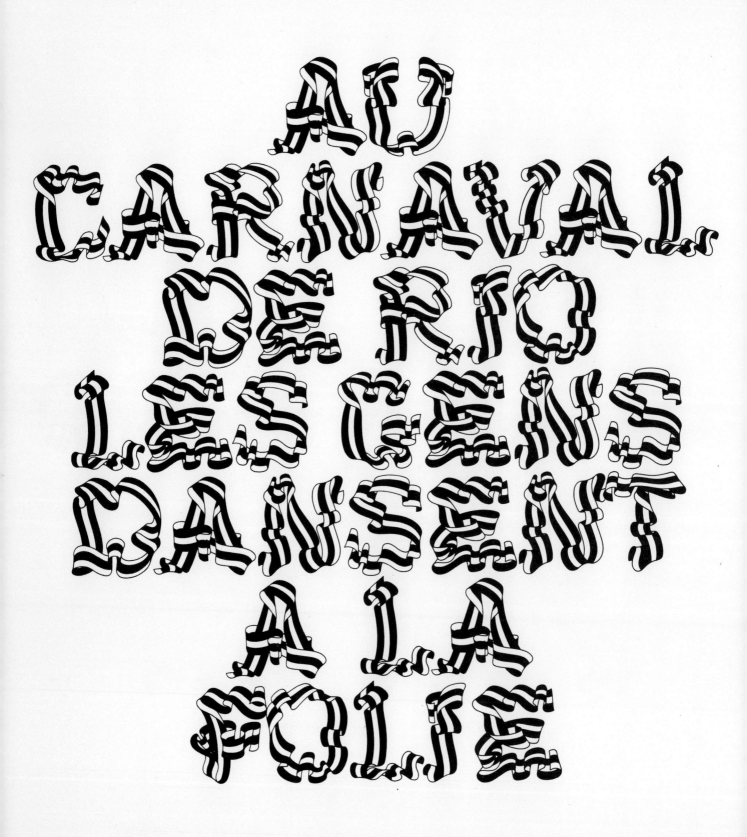

AU
CARNAVAL
DE RIO
LES GENS
DANSENT
A LA
FOLIE

44

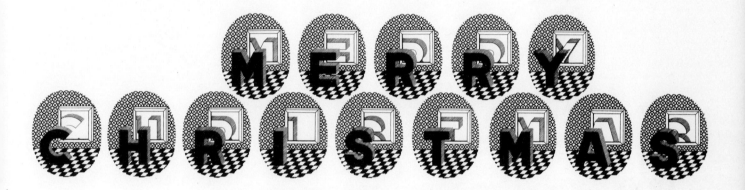

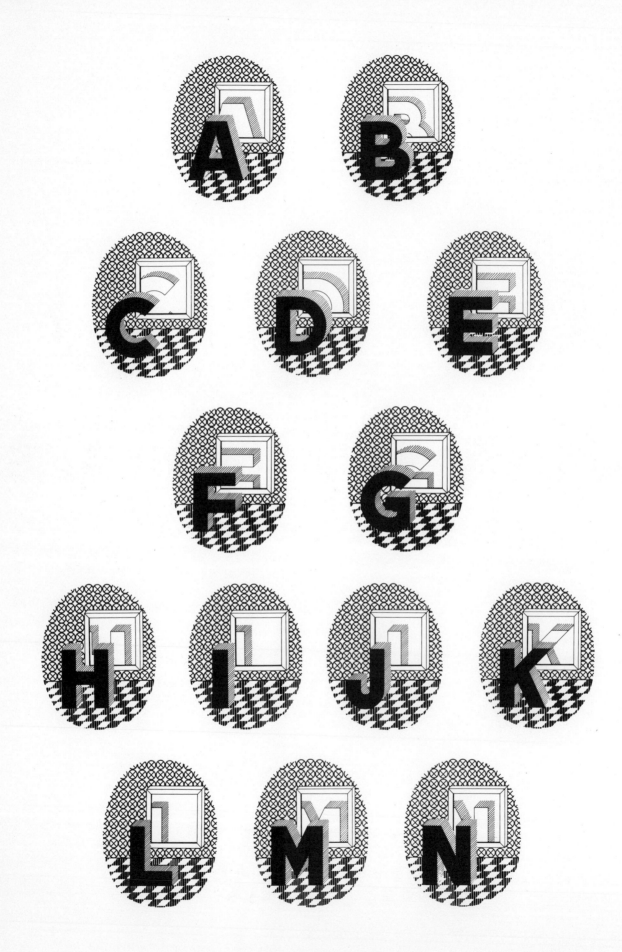

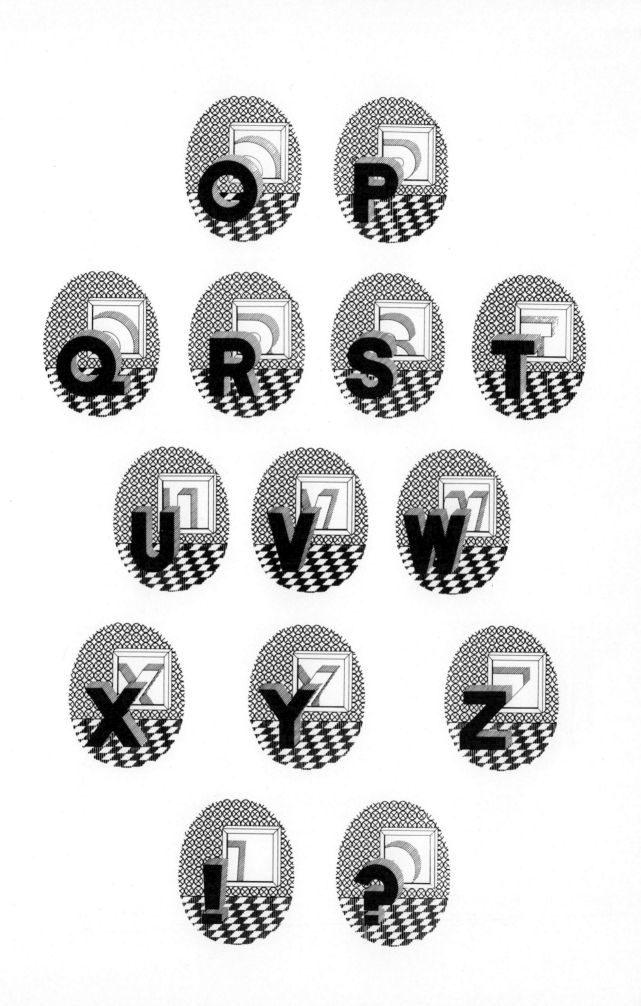

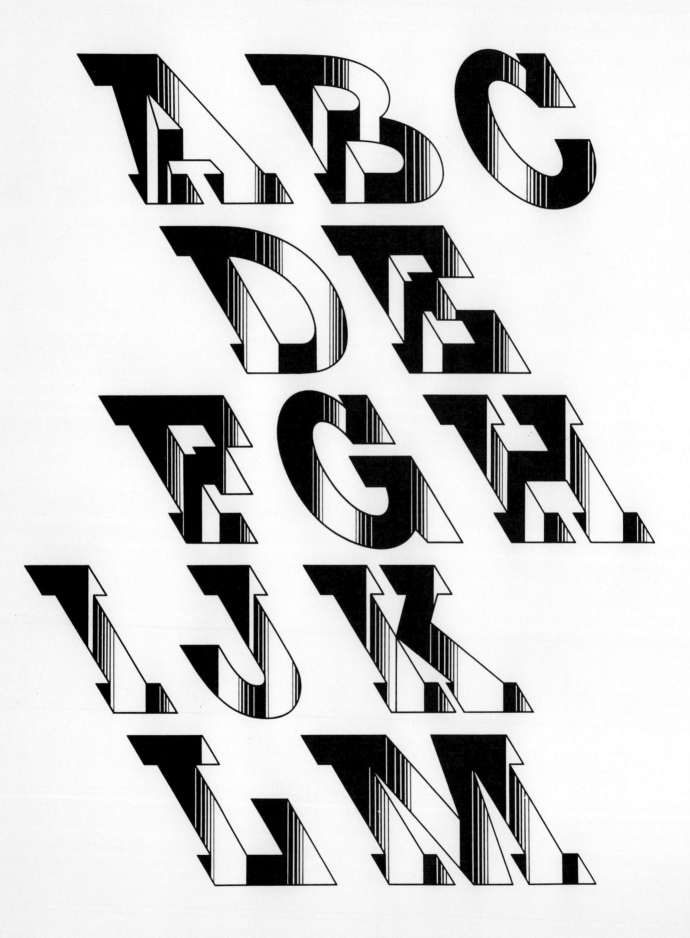

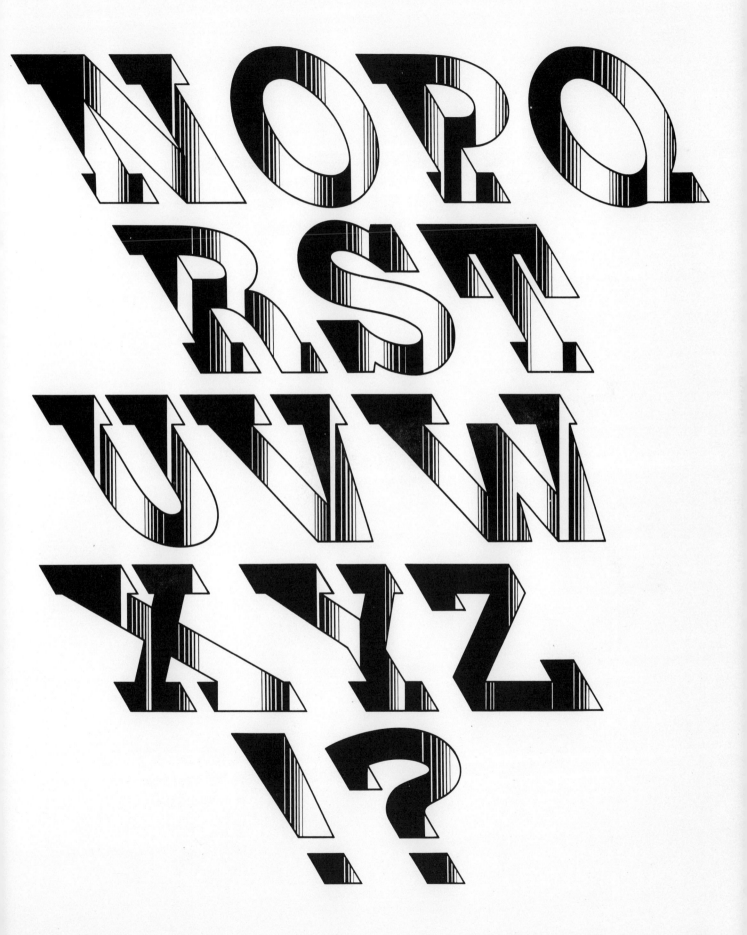

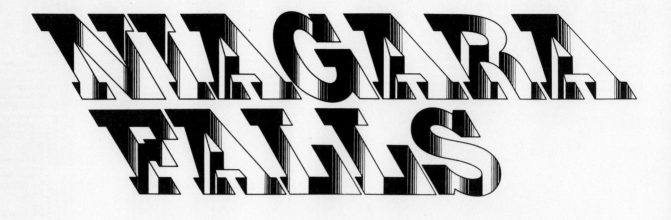

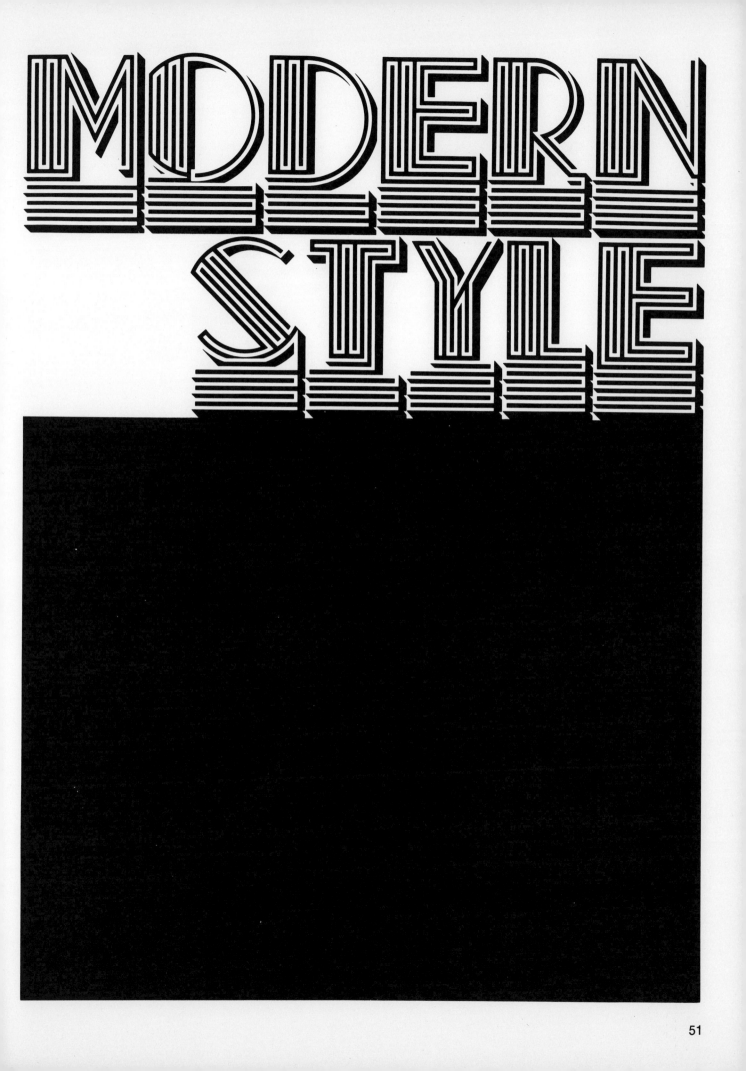

MODERN STYLE

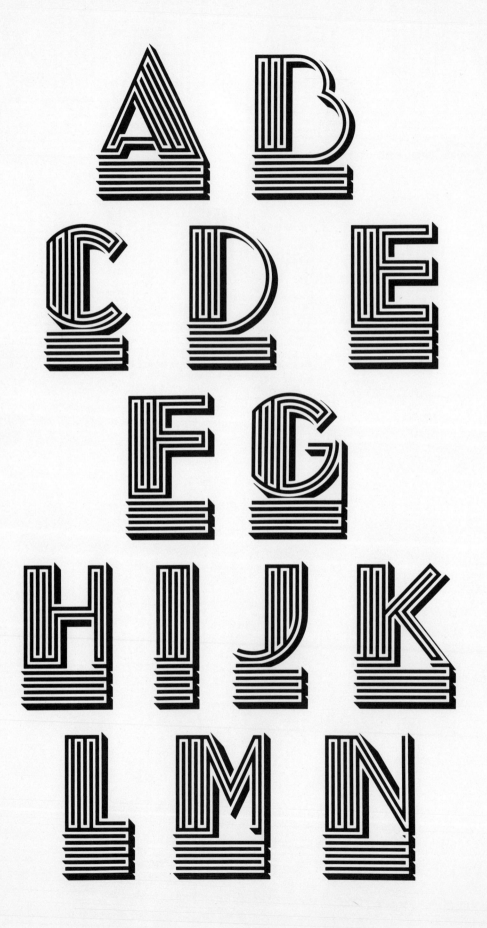

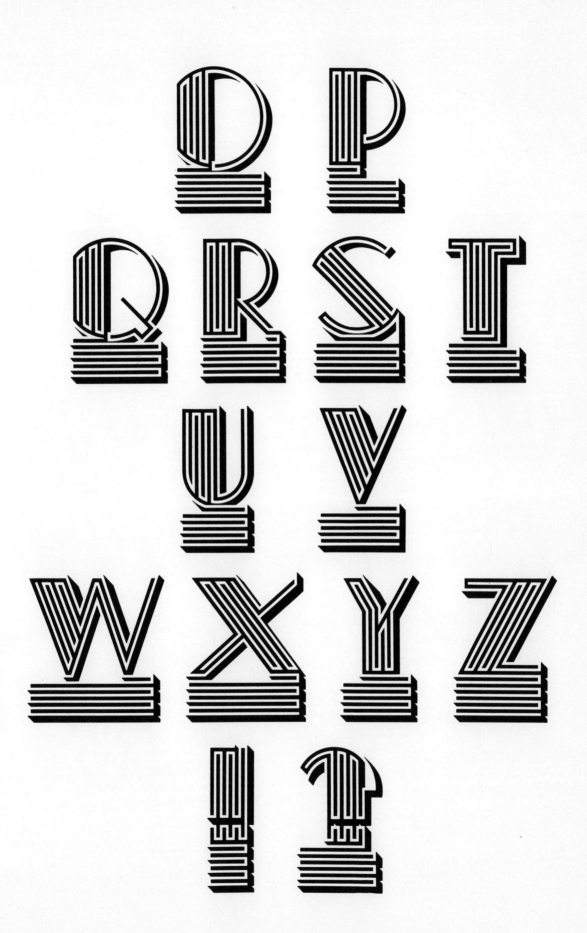

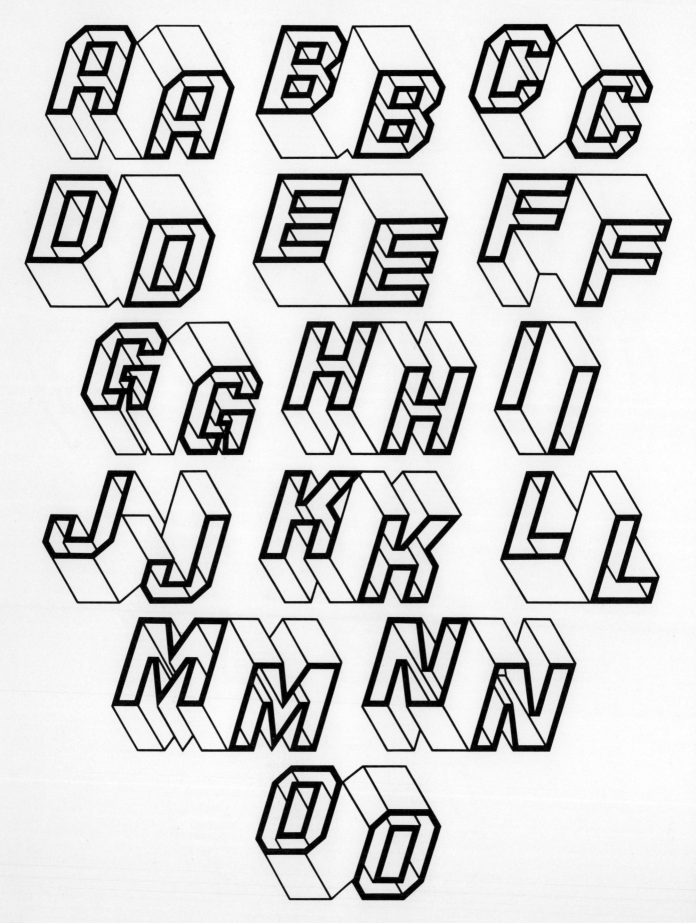

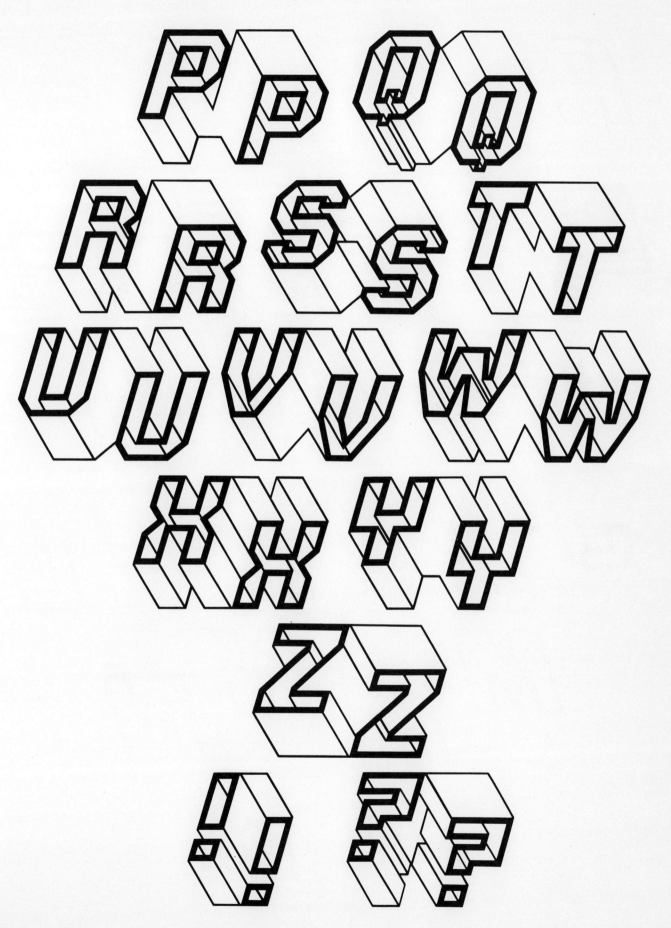

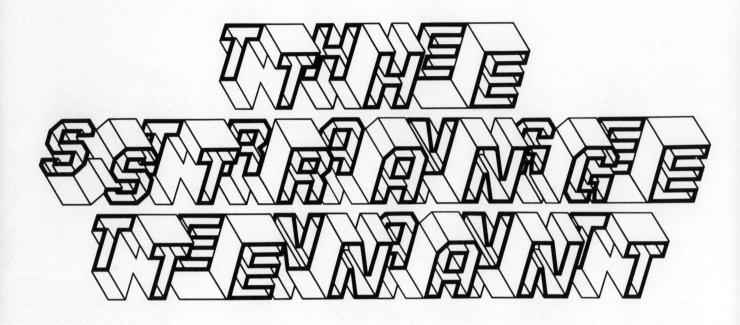

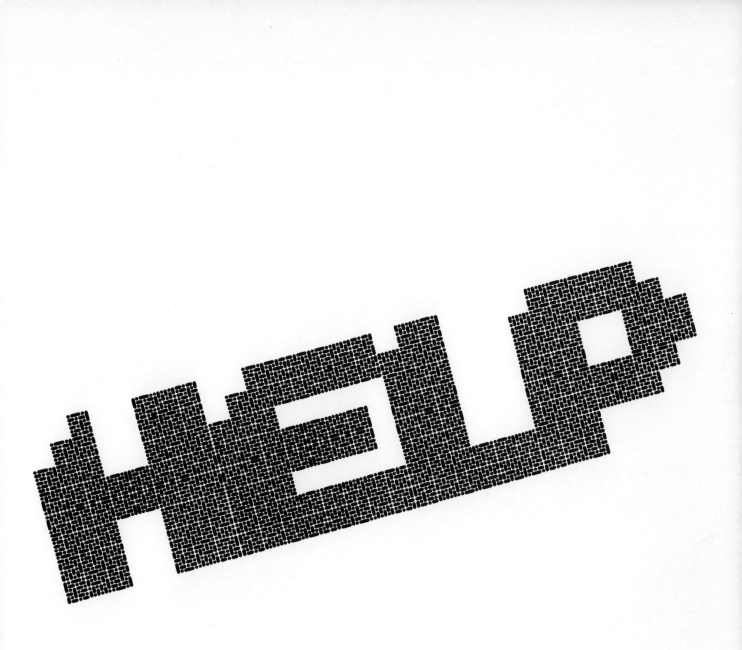

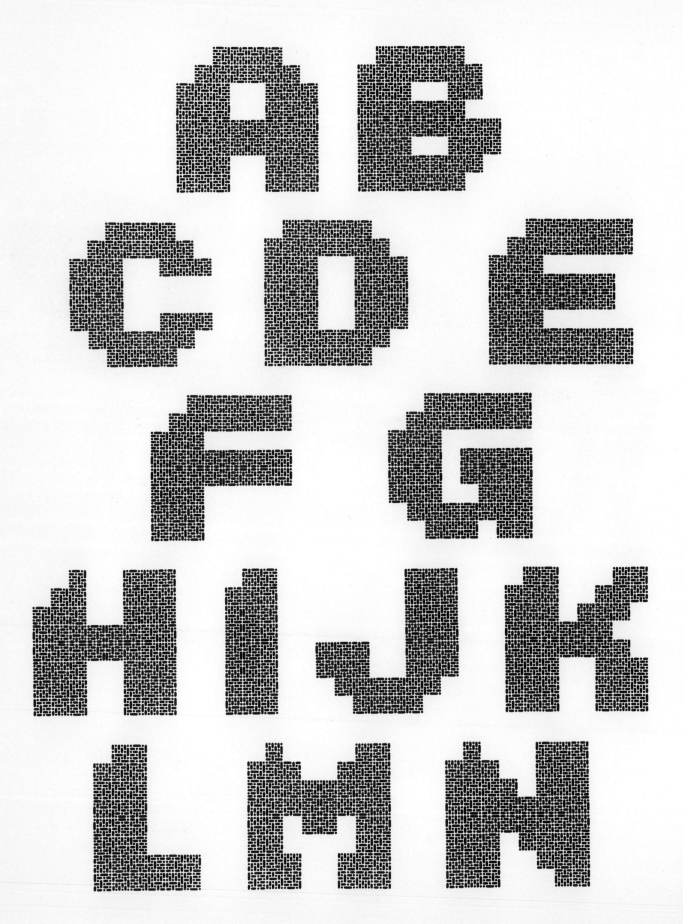

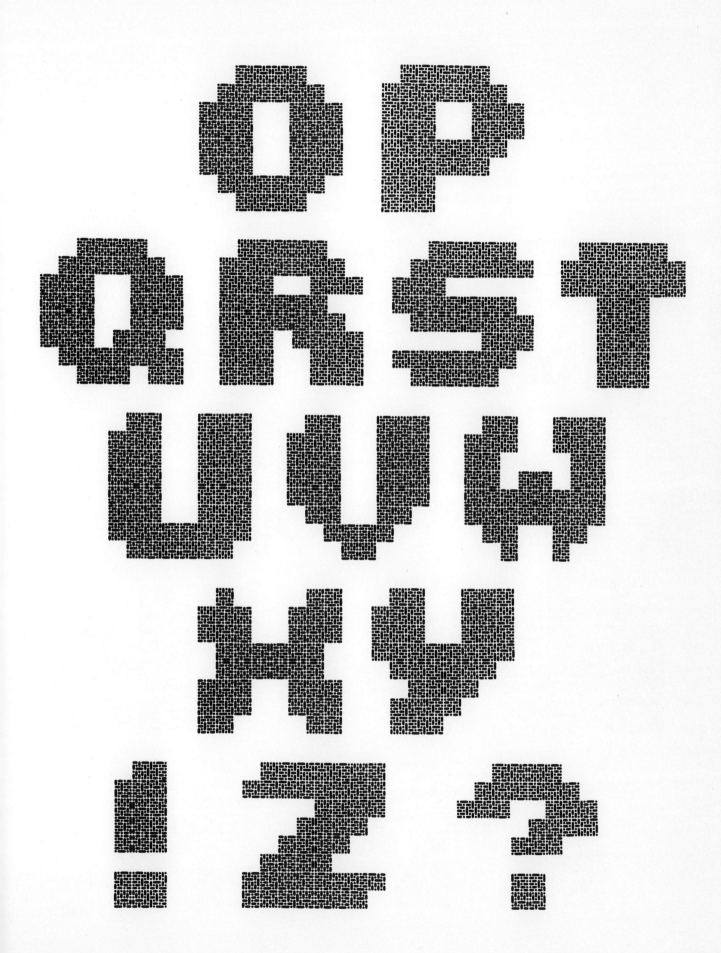

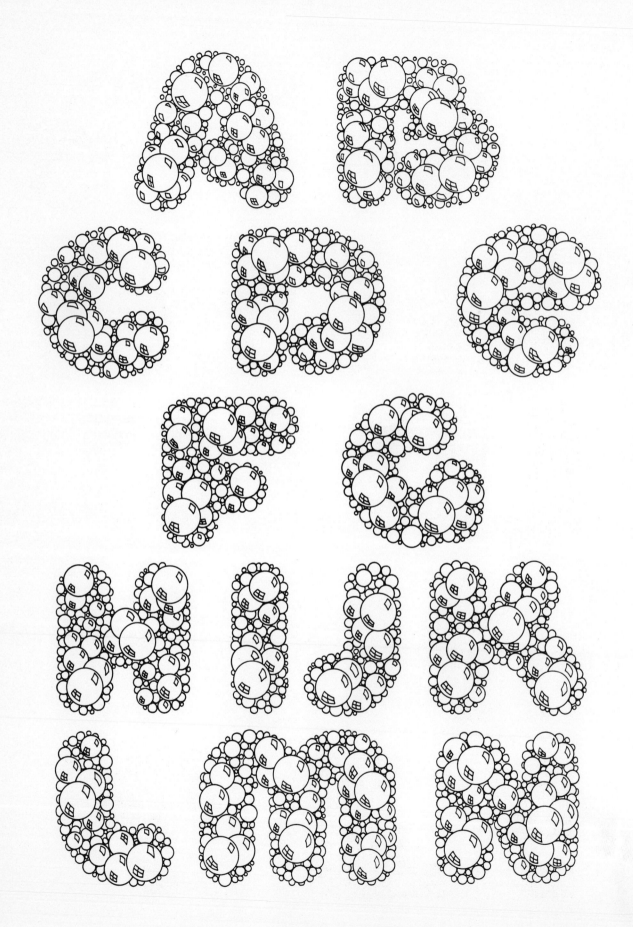

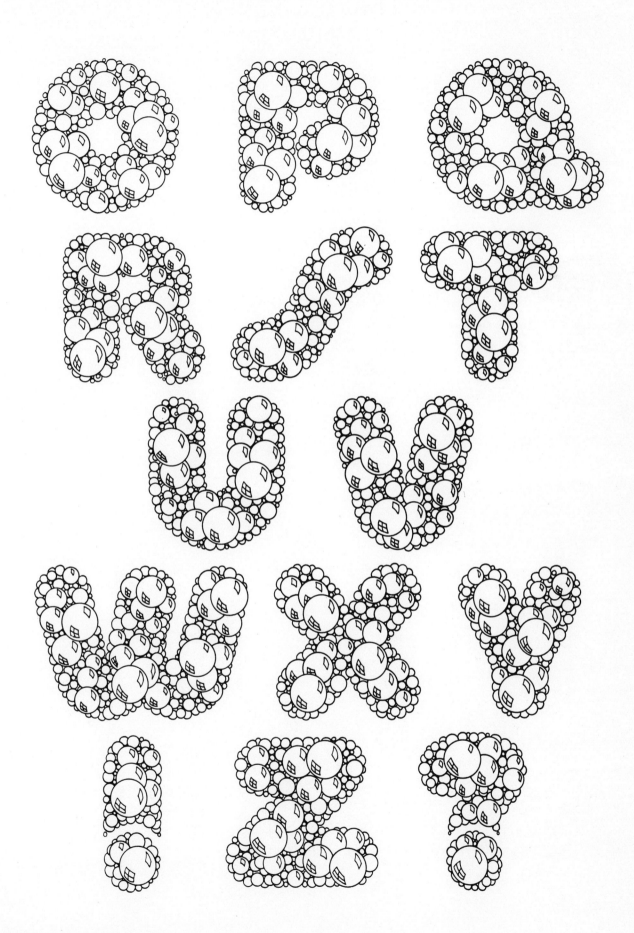

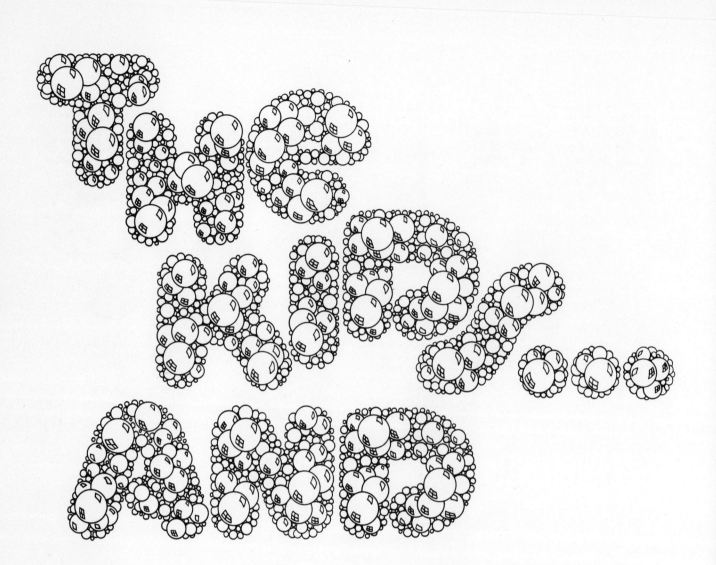

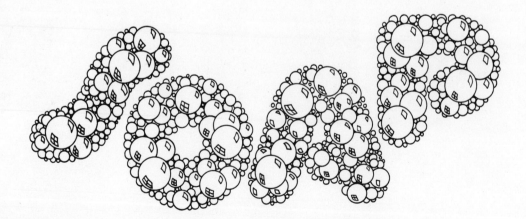

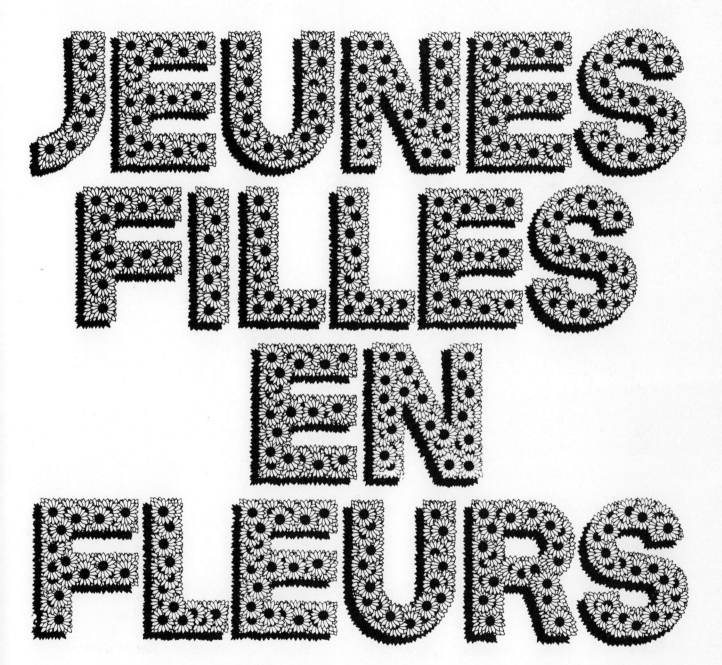

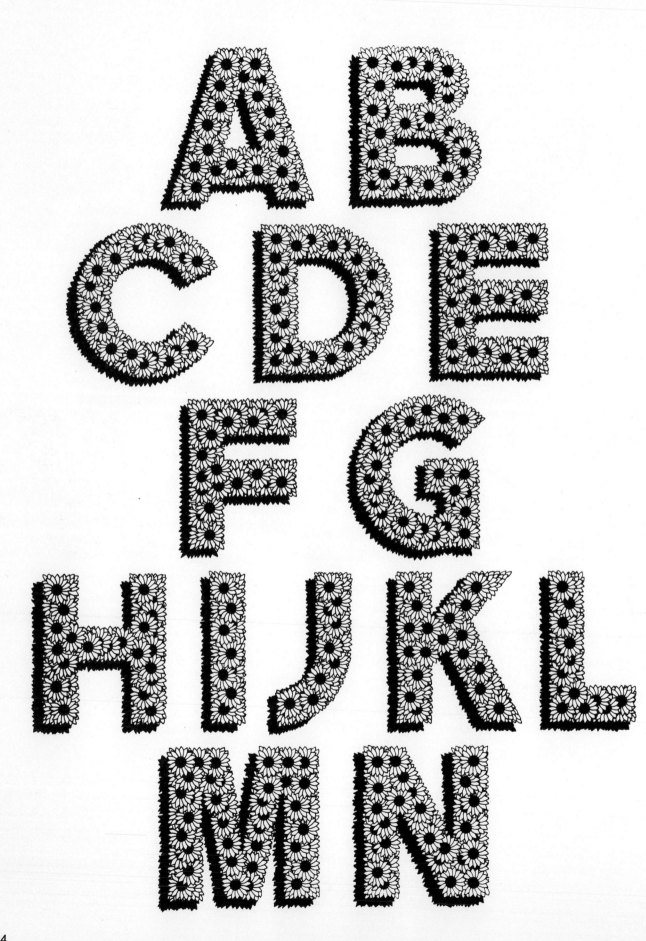

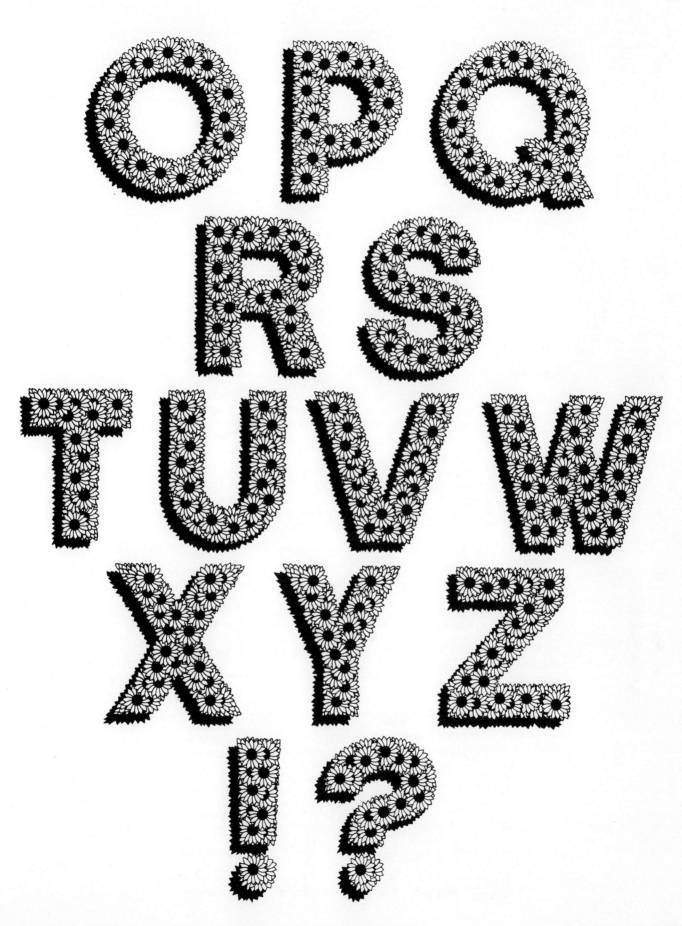

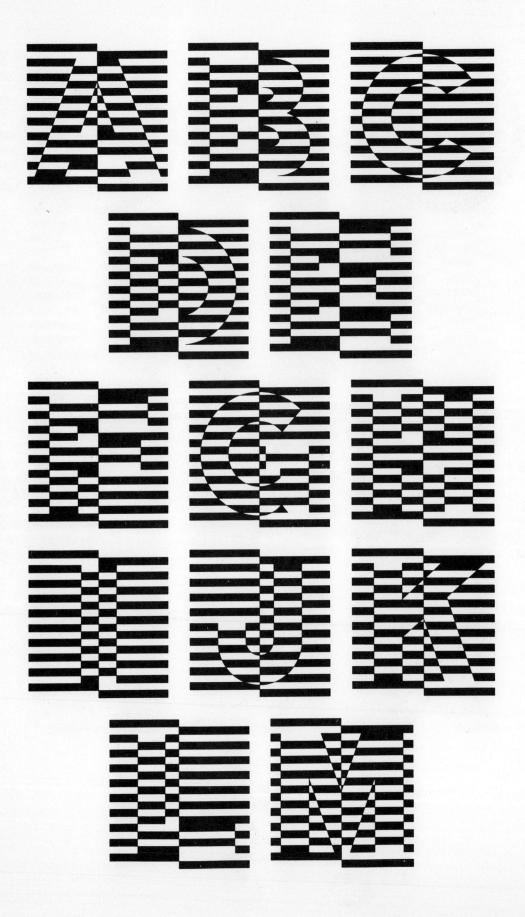

N O P Q R S T U V W X Y Z ?

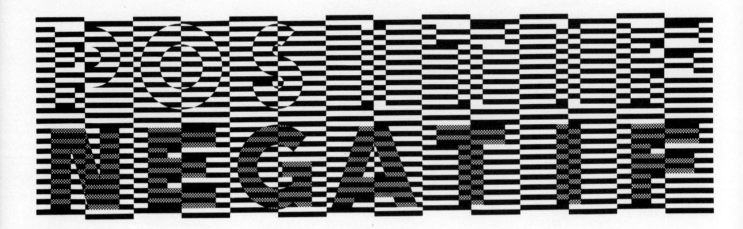

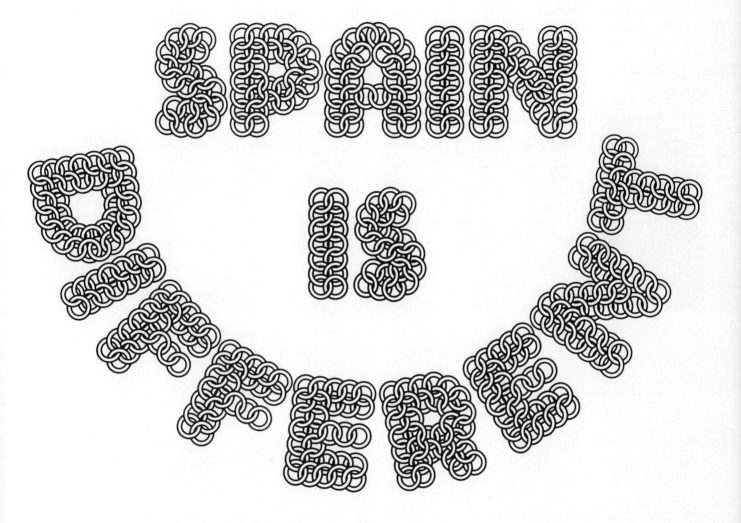

SPAIN IS DIFFERENT

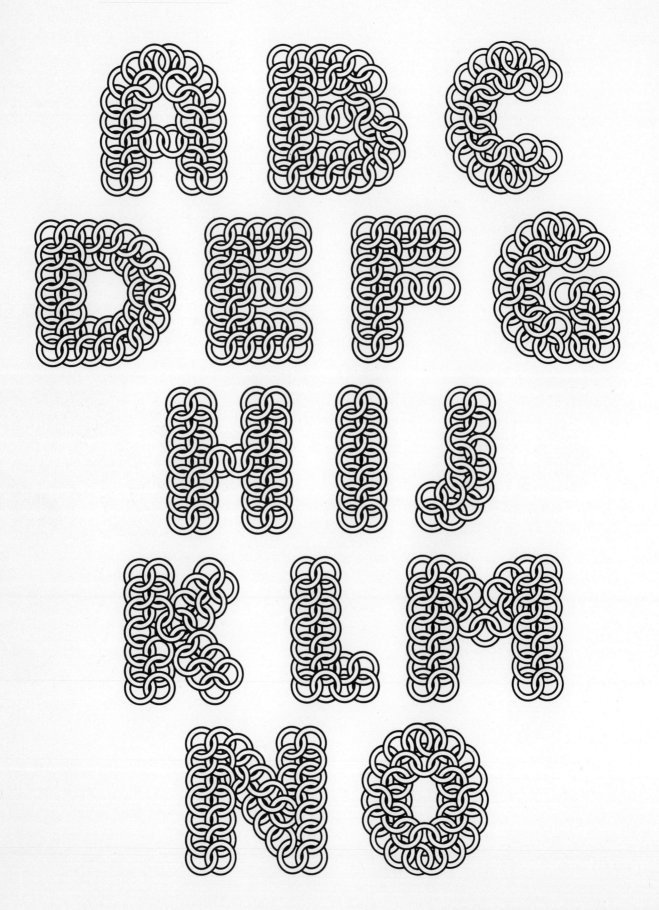

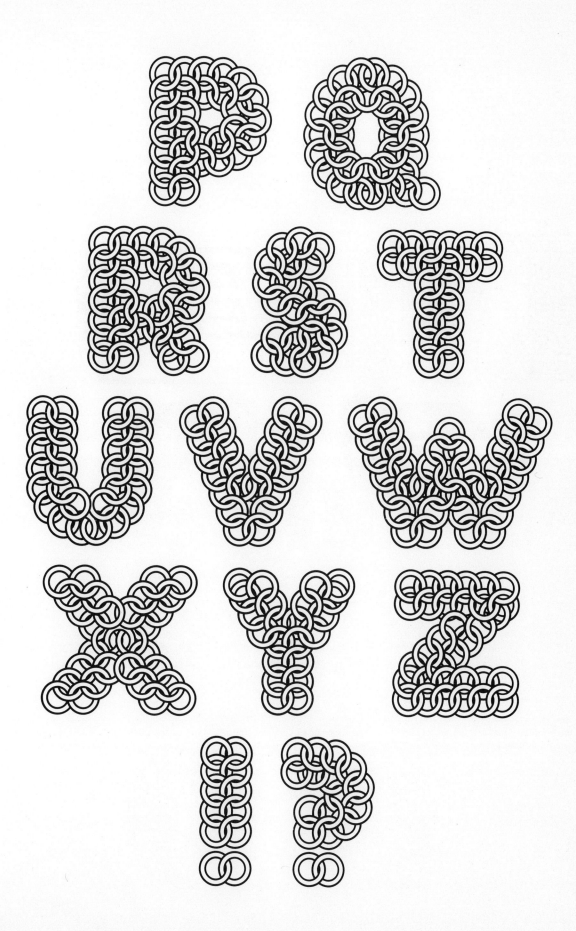

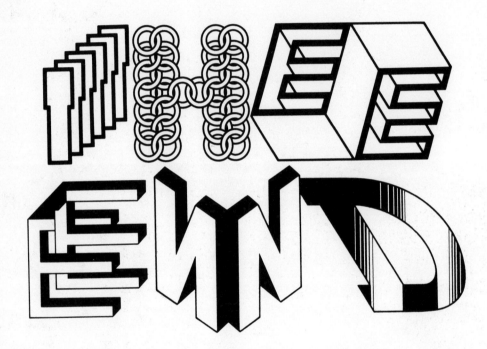